一雙紀錄片的眼睛

陳芝安——著

各界推薦

紀錄片製片人／導演陳芝安的《一雙紀錄片的眼睛》累積多年製作經驗，她行文流暢，說理深入淺出，案例歷歷在目，關懷與溫暖躍然紙上，因此閱讀本書是一種欣喜與感動的過程。她與夥伴謝欣志多年執著、真誠惻坦，因此在大愛台的「框架」下依然獲得眾多國內外影展的肯定，顯示出他們在華人世界找到一條共感人心的紀錄片之路，值得參考與學習。

——王亞維／政治大學廣電系助理教授

這是個影像閱讀的時代，也是人人渴望聽故事、說故事的時代，作者毫不藏私地分享了她的經驗，有步驟有方法地拆解我們該如何看、如何想、如何說，即便不是從事影像工作的人，也可以從中得到很棒的啟發。

而且，這本書除了方法，我們還能感受到職人的精神，也就是用生命做好一件事的決心與專注。雖然現在流行斜槓，但是在斜槓的眾多身分當中，還是要有一個核心的夢想去貫穿，這本書引領我們每個人重新省視自己的生命。

——李偉文／作家、牙醫師

紀錄片的題材，不一定僅限於議題的放大、溫情的凝視，或熱血的鼓動。

它常常看似更簡單，其實更困難地，能在角色如常的生活中，提煉作者的關照、自我的省思，並定義一個新發現的視野。

芝安導演慷慨分享了自己的方法脈絡，將摸索的行為，化為一種應對世界的策略。對紀錄片工作者而言，無疑是一本比對自身方法的深度映照。

——沈可尚／導演

如果你想要進入紀錄片製作的領域，這會是一本非常適合的書，你可以找到方法；也可以看見創作的核心思想；更會擁有處理弦外之音的技巧。但這不僅僅只是一本紀錄片拍攝的工具書，它是關於人生看的方法，就算你沒有拿起攝影機，你一樣可以在這裡找到理解世界、詮釋事理的動人角度。

——楊力州／紀錄片導演

紀錄片是我們觀看世界的方式

二〇一九年的此刻，早已邁入新媒體的時代，影像平臺百花齊放、網紅肆虐。過去在電視臺，我們斤斤計較那 0.1、0.2 的收視率，但在中國大陸，一個短視頻的影音平臺，月活躍用戶都能直逼五億人，承載影像的容器已經和過去大不相同。而這些平臺的作者，也早從專業的媒體人，下放到每位有手機錄影功能的使用者，套裝軟體的便利，讓有興趣的人在很短的時間內，就能拍攝、剪輯、配樂、上傳，影像製作從過去的遙不可及，到現在是人人可為。

但就算有這麼多新穎的媒體平臺讓我們選擇，有這麼多短小趣味的影片讓觀眾眼花撩亂，難道我們就不再需要深刻有內涵的紀錄片，來為每一

個斷代寫歷史，為生命留下一些印記嗎？這本書很重要的使命，是希望大聲地提醒大家，這世界上還有一種影片文體叫「紀錄片」，它既真實又有內涵，既能留下時代刻痕，還能帶來反省。

影像說故事的方式很多，人們比較習慣的文體是劇情片，只要是精彩的故事，觀眾大部分都能投射其中，甚至擁有高收視率、票房大賣。但無論劇情片如何精彩，我們都知道那是「演」的；相較於劇情片，紀錄片雖然比較冷門，但如果你有一次機會，跟著一部紀錄片裡的真人真事做情緒的劇烈起伏，用身體的感知去經驗真實的喜怒哀樂，那種感受必定永生難忘。

看過《AlphaGo 世紀對決》這部紀錄片嗎？二〇一六年，由 Google 所開發的人工智慧 AlphaGo 對弈世界棋王李世乭。當時來自全世界的媒體蜂擁而至，同時還有幾億人透過電視直播在觀看。看著李世乭背負著全人類對

抗ＡＩ人工智慧的巨大壓力，看著真實的主角活生生地在你眼前從自信到挫敗，最後幾乎被ＡＩ人工智慧摧殘殆盡，那巨大的痛苦如假包換，觀眾的心就這樣被糾在一起。落寞、失望、被嚴重打擊、不甘心的情緒，觀眾幾乎和李世乭等量，這就是紀錄片的魅力。

維基百科這樣定義紀錄片：紀錄片是指描寫、記錄或者研究現實世界題材的電影。智利紀錄片導演帕里西歐·古茲曼（Patricio Guzman）說：「一個國家沒有紀錄片，就像一個家庭沒有相簿。」曾任文化部長的作家龍應台說：「紀錄片是社會的良心。」身為紀錄片工作者的我們的確發現，當我們決定執行一部紀錄片時，報酬與回收永遠不會是我們的第一個考量，而是我們發現了一件極為重要、不能不說，而且可能產生影響的事情，必須要讓大家知道。到後來我認為，拍攝紀錄片已經不只是技術的問題了，它是創意思維上的展現，是作者和人互動的方法，是我們觀看世界的方式；長時間浸泡在這項工作中，讓我們有機會打開視野，刺激我們對生命進行

叩問，甚至有可能是一條漫長而深邃的修行之路。

但如果你覺得自己只能是一位紀錄片的觀眾，那就太可惜了。科技的進步降低了影像製作門檻，影音器材不再動輒百萬，剪接數位化也讓有心人更容易上手。有更多有志之士加入了影像創作的行列，有的是宗教團體的志工，有的是公民新聞的供應者，有一些公家單位、企業，甚至有很多學校師生也開始投入。如果你喜歡說故事，對影像製作有興趣，或長或短的紀錄片，其實很值得來嘗試。家族紀錄、生活環境的觀察、方法與精神的傳承、凝聚組織共識，紀錄片都能扮演絕佳的角色。

不管你有沒有打算做紀錄片，這都是本易讀的書，從紀錄片導演的工作路徑中，觀看一些解決問題的方法。這些方法我認為不專屬於紀錄片，也滿適用於各項需要說服他人、或打動別人的工作。它能全方位地訓練你的觀察力、溝通力、邏輯推理、取捨力和思考性。不過建議大家不要

太把這本書當作工具書來閱讀，畢竟要學會製作紀錄片，絕對不會是看幾本書就能搞定。姑且把這本書當作是一趟旅程，而你的導遊恰好是一位紀錄片工作者，於是她叨叨絮絮地說起這十年來的遊歷，也鼓勵著大家用一雙紀錄片的眼睛，來豐厚你我的生命。接下來會提到幾部紀錄片，建議大家要和書合併一起閱讀，感受才會更深刻，部分網路上有，部分要購買DVD，但只要靜下心來觀看，相信不會讓大家失望的。

目錄

前言——

開始生命之旅

這本書，我用了六個篇章，把這十年來比較常用的紀錄片操作方法跟大家分享。分別是尋找主題、選擇主角、決定事件、訪問技巧、故事結構和弦外之音。

第一章是尋找主題，這也是最難跨越的第一個門檻，但無論是好萊塢導演，還是有經驗的紀錄片工作者，其實一定會從身邊最靠近、最在意、最糾結的主題開始下手。二〇一九年的奧斯卡最佳外語片《羅馬》，導演是已經拿過奧斯卡金像獎的艾方索‧柯朗‧奧羅斯科（Alfonso Cuarón Orozco）。即使在好萊塢已經擁有一席之地，但這部感人至深的電影，描述的就是他的童年的私密回憶，導演藉由《羅馬》這部劇情片，要向生命中

最重要的兩位女子致敬，也藉此探討七〇年代墨西哥的政治紛擾，以及社會階級制度的不公允。多麼漂亮的主題，以小見大、以管窺天。所以，就試著從身邊的人事物開始尋覓，我們總是以為我們睜著眼睛在生活，但其實我們可能經常缺乏好奇心、對有趣的事視而不見，過著類似半盲的人生。在習以為常的人事物中重新探索，主題一定就在那裡。

第二章是選擇主角。在書中，我提供了這十年來，我們拍攝紀錄片時尋找主角的技巧和過程，但其實讓我們迴盪在腦子裡無法忘懷的，都是這些主角某一個靈動的瞬間，或是某一個發自內心的感嘆。拍紀錄片這個工作真的很棒，它逼著你不斷去認識新的人，而且不能只是泛泛之交，必須深刻理解。除了家人、朋友、同事，你願意傾聽一個陌生人的喜怒哀樂嗎？你有那個耐性花三天、五天甚至半年、一年，去理解一個陌生人的遭遇或價值觀嗎？你希望透過一個小人物去說一個故事，然後企圖傳達比較普世的觀察或你的世界觀嗎？如果你願意，那就快來投入紀錄片的行列吧！

第三章是決定事件。如果我們平凡的每一天像是河裡的沙，被紀錄片挑選出來呈現的事件，就是發亮的砂金。紀錄片中，一部分事件是等出來的，一部分是重建的，有時需要奇特的遭遇，有時也需要日常的場次。但重要的是，挑選出來的事件背後，每一個都有象徵，都有要透露的意義。

還記得看大陸導演周浩的紀錄片《大同》時，有一幕一直印象深刻。這部片描述山西太原市市長用鐵腕政策進行城區改造計畫，裡面呈現了市長明快嚴厲的作風，但有一幕是市長的太太無預警地出現，劈頭就對市長破口大罵：「你什麼時候才要回家，你還讓不讓人活……」的精彩片段。太太的心疼，用潑婦罵街來呈現，為理想奮鬥所付出的代價也就不言而喻，昭然若揭了。

第四章是訪問技巧。說是技巧，其實還真不是技巧，由於創作與工作上的需求，訪問的過程，必須是一場深度的對談與聆聽，當你用100％的專

注力在你的受訪者身上，用最大的耐性、高度的同理心和他交流，收穫到的結果必定遠遠超過預期。其實我常常自我反省，有沒有拿出對待受訪者的力度，來對待我的家人？我是不是常覺得長輩囉唆、孩子不爭氣、伴侶不體貼，我們總是不耐煩，認為是你該來同理我、不是我來同理你，更別提用100％的專注力了。所以說，拍紀錄片的回饋經常是那麼貼近生活，當你理解到，在訪問時全心全意地關注別人，就會有好的成效時，也許該試著拿這種力度，來對待最親近的人。

第五章是故事結構。結構是最難書寫的一個篇章，我只好透過一些事後諸葛的方法，剖析了二部劇情片、一部微影片、一部紀錄報導和一部紀錄長片給大家參考。娓娓道來是一種方法，製造迷路懸疑是一種方式，先來個吸睛的序場也常被使用，場跟場之間是一個勾一個、還是故意製造斷裂交錯感都有人使用。所以我認為結構很難言說，上場練習最重要。自己剪完後多看幾次，找專業或非專業的觀眾一起觀看後做討論，都是很不錯

的方法。就算是入圍八項金馬獎的電影《誰先愛上他的》，也是重剪了四稿才來到觀眾面前的。

第六章是弦外之音。這是我最喜歡談論的話題，影片能引發什麼弦外之音？如何製造弦外之音？我又在每一部觀看過的電影、紀錄片中，得到什麼弦外之音呢？有趣的是，這些問題的答案，全部和自身的生命經驗糾葛在一起，而且每個人的不一樣。看楊德昌導演的《恐怖分子》的那份窒息感始終沒有忘記，因為我生性害怕被壓抑，也因此對於窒息的感覺異常強烈。看完另一部奧斯卡最佳外語片《分居風暴》，也被情節中的兩難全面佔領，因為我充分明白，人生，確實兩難。這些都是弦外之音，情節多半沒有告訴，而是觀眾自身的體會，也是欣賞這些作品時最大的回報。

在進入本書的細節之前，還是想先簡單地跟大家談一下好萊塢最常用的三幕劇，有了這個入門的基礎，會方便我們後面的溝通。走進電影院看

一部熱門電影，很輕易地能夠套進三幕劇的框架，因為那正是好萊塢百年以來不斷重複的必勝公式。根據編劇大師席德‧菲爾德（Syd Field）的理論，電影三幕劇包含了三個階段，第一個階段是鋪陳，也就是建立故事的時間、地點、角色人物特質等，並埋下角色將要面臨的問題，佔全片的四分之一。

第二個階段是衝突，角色為了達成某一個目標，必須設法突破各種難關和挑戰，這個階段佔全片的一半。最後一個階段是解決，以四分之一的篇幅讓戲劇事件最終告一段落，角色重新回到原本的世界並展開新的生活。

雖然三幕劇的敘事看得實在有點煩膩，而且非常容易預期，但它卻是一開始學習說故事的聖經，更是一種蹲馬步式的練習。紀錄片沒有劇情片那麼大的揮灑空間，我們的主角是真人，所有的事件都是真實的，我們沒有辦法強加衝突給主角，也不能捏造他解決衝突的英雄行徑，但大家仍然可以把三幕劇放在心中，當作故事的一個基本檢查點。

開展一部紀錄片時，鋪陳人物是基本功課，時間、地點、角色的性格都是基本的訊息，如何用巧妙的場次或事件，把這些基本訊息帶出來，是重要的練習。

接著我們必須反覆去追問，主角在過去或現在曾經遭遇什麼困境。沒有人會一帆風順，生命中一定挫折連連，但這個困境必然要和故事的主題綑綁在一起，如果和主題無關，這樣的困境依然不成立。好比說我們拍攝一位安寧病房的護理長如何面對生死，那她家裡發生的婆媳難題就跟我們一點關係都沒有，因為這個困境偏離了主題。

困境一定得去突破，如果他坐困愁城，停滯不前，他就沒有資格成為主角。突破了困境，雨過天青，我們會和主角一起鬆一口氣，一起大步向前、迎向未來。

把三幕劇當作故事起承轉合的基本門檻，我覺得對於熱愛說故事、想要說好故事的人來說，都是一個重要的開始。你觀察一下家人朋友同事中，哪個人說話最有吸引力、總是逗得大家哈哈笑、甚至讓大家照著他的意志走的，都是他擅長說故事的人。他們會精確地地描述細節、懂得製造危機，並且會瞬間翻眼，化解危機，同時還具有幽默感。所以說，這本書看起來好像在分享紀錄片的製作，但更廣義的來說，是在和大家分享如何說一個動聽的故事。

一、尋找主題——

找到世界上值得你關注的事

既然拍紀錄片的門檻降低了，換言之只要有心就可以拍。但第一個難題來了：要拍什麼題目？村上春樹在《身為職業小說家》裡這樣告訴我們：

「世界看起來好像很無聊，其實卻充滿了許多有魅力的、謎樣的原石。」

於是黃惠偵導演的《日常對話》拍她的同志媽媽，李念修導演的《河北臺北》拍她的外省爸爸，他們都從身邊的人事物，發覺到獨特的、具魅力的、謎樣的原石。糟糕，但大部分人的爸媽都極度平凡，這下該怎麼開始？好在創作初期，通常我們會先有明確的方向讓我們做練習。好比幫電視臺做節目，一定會有明確的節目宗旨；幫政府單位做影片，必定得說清楚施政的績效；幫企業做簡介片，就要如實傳達出企業最核心的精神；在公益團體裡面拍影片，最重要的就是傳達組織價值。

在不用發想原創題目前，先有明確議題或明確價值取向的影片，是一個好的入門磚，大部分的影像工作者也是從這種方式開始練習。但即使有人給了我們明確的題目或價值取向，在無數紛雜的線索裡，如何找到核心

的主題和獨特的看法，將會造就你的影片是朝平庸或者不凡的開始。

給我同一套，但要不一樣

我們看過一些非常宏偉的企業簡介片或宣導片，其實都是花大錢的大製作。但看了五個企業之後，發現手法如出一轍，有點像套裝影片，換內容不換套路。開頭一定從滾動的地球來，一定有氣勢恢宏的空拍，一定有擺拍的畫面，談合作一定拍握手、時間很晚了就一定要拍時鐘。難怪好萊塢編劇在電影編劇指南《先讓英雄救貓咪》書裡大聲疾呼：「給我同一套，但要不一樣。」就算是十分感性的宗教團體，拍久了也可能慢慢掉入一個公式，把所謂人性美善逐漸表面化。更危險的是，因為我們的見識不足，最後把一個具有厚度的故事，硬生生地看淺薄了。

二〇〇九年，有一個機會到貴州，幫大愛電視拍攝慈濟助學金發放，

切入的角度剛開始只是一個活動，慣常的方法，是從活動裡尋找人物、發展故事線。但我當時判斷，就算能在現場隨機尋找到好主角，這頂多能記錄一個現象，很難碰觸到一個有深度的主題。於是我開始思考，慈濟去貴州山裡發助學金，無疑是因為那裡環境貧困，如果以貧困為核心向外看：貧困會導致什麼？貧困會導致孩子沒有就學機會，無法靠讀書翻身，貧窮會世襲，這個簡單的邏輯告訴慈濟人，要幫助他們脫貧，不只給他們錢，而是要幫助孩子讀書。所以孩子如何靠著苦讀試圖脫離貧窮的故事，會成為故事的主題。

這麼貧窮，孩子的父母他們怎麼因應？二〇〇九年，中國大陸的發展已經到了世界工廠的尾聲，但即使如此，這一群在貴州貧困土地上掙不到錢的農民，還是前仆後繼地離鄉背井到城市打工，為的就是改善家裡的經濟。於是農民工離鄉背井去奮鬥會有故事；農民工和孩子長期分離造成留守兒童會有故事，所以農民工是第二個重要的主題。

慈濟人在這個故事中，本來只是穿著制服、價值觀一致、面孔模糊的一群好人。但有趣的是，世界工廠裡，有來自農村的工人，也需要有老闆、幹部。很多管理階層來自臺灣，我們稱他們為臺商。他們看似風光，卻和農民工一樣離鄉背井，內心甚至和農民工一樣苦悶。用這樣的方式去理解慈濟人，人物開始立體化，削去一直以來志工身為好人卻單薄的缺點，志工本身就成為有故事的人。苦悶的臺商如何透過付出找到生命的意義，就成為第三個主題。後來這三個主題，交織出了紀錄片《奔流》。

擬好主題來避免迷路

讀書脫貧、農民工為孩子出走，以及臺商的付出成為拍攝主題，這顯然非常具體，拍攝時不容易迷路，但隱藏在這個具象主題背後的，其實還有著沒有明說的抽象意涵。這是導演謝欣志在為《奔流》製作片花時寫下的文字：「這是兩代之間，互相犧牲、成全、奮鬥的故事。」這裡面無論

大人、小孩，他們都在拚搏，父母為了掙錢終日勞累、小孩沒有父母照顧處境淒涼，彼此都是犧牲；父母的血汗換得一個脫貧的機會，孩子為了父母非上大學不可，這是互相成全。

拍攝的過程中，我們就親眼目睹一個不到三十歲的爸爸，因為長年在外地打工，掙了些錢後滿心期待的回家，但是他四歲的孩子已經不認得他，不但不肯和他玩，而且只顧意叫他叔叔，無奈的表情全寫在他的臉上。我們還遇到一位高中生鄒主福，他一天讀書超過十六個小時，因為他的父母為了供應他讀書，不是在種地，就是到處做苦工，如果沒有考上大學，鄒主福該如何面對雙親？那肩上擔負的壓力，已遠遠超過他的年紀。

這樣的兩難處境，專屬於那個地域、那個時代，悲情只是表象，骨子裡讀到的是互相的犧牲與成全，透過人物的帶領，我們如實地刻劃了屬於那個時代的精神內涵，它既呈現了社會現象，也充分表達了心理狀態；不

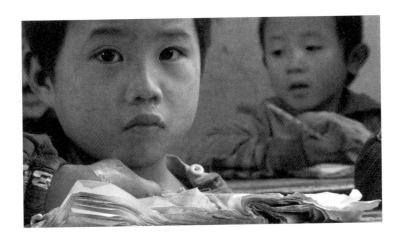

在貴州，爸媽外出打工，孩
子成為留守兒童，矛盾的是
他們沒有太多其他的選擇。

《奔流》影片連結

忘本的是，這些深刻的狀態更烘托了慈善團體如何像即時雨一般送來了愛心，也拉了他們一把。二〇一〇年，謝欣志導演以這部紀錄片《奔流》，入圍了金鐘獎非戲劇類導演獎。

從不相關的情節中找關聯

我發現看一些好電影時，它的主題很難一次看穿，要看到第二次以上，我才有能力讀到比較深刻的內涵。《花樣年華》是王家衛的作品，第一次看，覺得是一部很美、有情人不能成眷屬的淒涼愛情故事。第二次看卻強烈感受到，人與人之間那最近、卻遙不可及的距離。隔著一道薄薄的牆，攝影機的軌道在牆的兩邊左右擺盪，即使他們背貼著背，彷彿都能感受到對方的溫度，聽到對方的心跳聲，但卻因為內心的一座高牆，讓他們一再錯過，那種跨不出人生步伐的窒息感盈滿了我的胸膛，突然覺得能用力擁抱自己愛的人，是一件多麼美好的事。其實情節裡，多的是不太相關的日

常，但當我在這些不相關的事件中，因為片子的暗示與觀影的參與，突然間自己就找到關聯，突然有一種讀懂的感覺，也就突然間獲得強烈的領悟。

這種領悟，就是觀眾自己找到的主題啊！

電影的創作是經過精密計算的，但拍攝紀錄片卻有先天的限制，紀錄片受制於真實的人物、正在進行的事件、不可知的發展，比較難像劇情片一樣得以充分掌握。日本導演是枝裕和在《我在拍電影時思考的事》中提到：「以我而言，主題並非在拍攝前就已經確定，通常是在堆疊作品的細節時，同時並進產生的。」

所以是在拍攝前先有主題，還是邊拍邊找主題，我認為這沒有一定的規則，但通常我們操作時間跨度比較長的紀錄片時，都會在拍攝前先發想主題，然後邊拍邊修正。到最後，主題一定和當初設定的不一樣，但這樣的好處是，拍攝過程中不會迷路或慌亂，不過隨著拍攝量愈來愈大，與受

訪者愈來愈靠近，新的感受會出現，甚至到剪接端時，導演會從無數拍攝的材料裡，發掘出更有高度、更具抽象性，同時具有普遍性的主題，這個時候不但不覺得懊惱，反而非常欣喜。因為剪接時，是誠實而赤裸面對材料的時刻，什麼東西觸動我們最深，它就是主題。

時時刻刻都在找題目

二〇一四年一個美妙的因緣，我和導演去參加了一場禪七的旅程。整整七天禁語不能說話，每天的活動就是打坐、聽法、早晚課還有一天六頓的餐點。最棒的是每天我都睡在佛陀的腳下，那是一個莊嚴雅緻的大殿，平常用來進行佛教裡面神聖的儀式。但此刻我們有機會帶上棉被枕頭，和所有同行的友人相鄰，堂而皇之地睡在神聖的殿堂裡，抬頭就能看到佛陀慈愛的目光，睡在佛陀的腳下特別有安全感，這也成為我禪修過程中，最美的一幕。

後來我讀到詠給明就仁波切的《世界上最快樂的人》，他提到禪修與普通的社交不同，禪修是去熟悉你的自心本性，禪修要深入交往的朋友是自己。的確，在那七天，由於沒人可以說話，只能誠實面對自己。我看到自己的惡念、善念不斷交錯，升起、降落、再升起、再降落。還看到情緒劇烈的起伏、平息，再起伏、再平息。重複的過程中，腦子的運作方式開始有些改變，就像詠給明就仁波切說的：「禪修之後，開始能夠覺察自己慣性的念頭，而不是被牽著走。因為我們開始認知到自己的念頭、情緒和感知其實是自然現象，過去我們會痛苦、害怕或悲傷，但經過練習，我們逐漸有能力應付，既不抗拒也不迎受，而是認出這些經驗，然後讓它自然流逝。」

的確，禪七過後我和導演都感受到一種平靜，也湧出一股狂喜。我們開始有一股衝動，想要把禪七帶給我們的悸動化成作品，導演想起《西藏生死書》提到的：「毫不迴避地注視死亡，才會活出莊嚴的生命。」如果

我們有機會去注視死亡，會不會有機會把禪修的體會表達一二。因緣和合，我們有機會走進安寧病房拍攝，感謝臺北慈濟醫院同事洪崇豪相助，我們開始展開了一段奇異的旅程。

禪七與安寧病房

　　決定去面對死亡，是我們切入的方式。我們先找到很棒的主角，是當時臺北慈濟醫院安寧病房的護理長陳美慧。關於她為什麼是一位很棒的主角，請容許我到下一章再做詳細的討論。找到主題之後，我們選擇用蹲點的方式來拍攝，也就是帶著攝影機，朝九晚五去安寧病房上班，讓所有醫護人員、病患、家屬熟悉我們。前後半年的時間跨度，我們在同一個場域裡，拍到一個又一個獨立的故事，看著一個又一個熟悉的人物離開人世，感受到一次又一次強烈的情緒。這些人物各自獨立，他們其實沒有直接關聯，導演的剪接手法裡，也只是讓這些獨立的故事並列而已，沒有用力搓

揉，並不主動敘述故事。但一個又一個情境如何並置，反應了導演心中的主題，最後導演期待的，還是讓觀眾主動參與，讓觀眾自己來投入，觀影後與自己的生命經驗交融，然後得出專屬於自己的主題。

有趣的是，後來我拿這部紀錄片《餘生》去很多場合公開播映，觀影後，其中一位德高望重的三軍總醫院前院長給我的回饋是：「見識了那麼多的死亡，我覺得最大的啟發是活在當下，並且在意每一段人與人之間的關係。」

當下我就被這位高明的觀眾徹底感動了，他說的這些體會，其實片子裡都沒有明說，我們一開始也以為，這部紀錄片應該教會大家的，只是提早練習面對死亡，因為我們的文化總是避諱談死，死亡變得益發神祕，透過安寧病房的紀錄，可以讓大家理解到，死亡是一個必須學習的課題。但事實上，我們在取得拍攝素材的過程中，就已經開始進行主題的轉變。

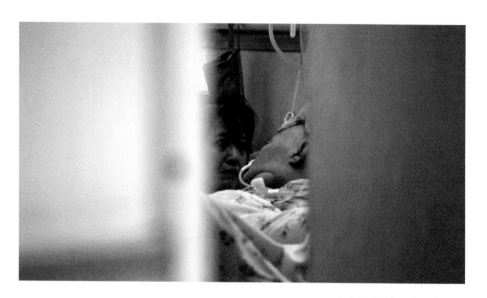

在安寧病房裡，每一個病人
與家屬背後，都有著曲折的
故事。

《餘生》影片連結

談「死」只是媒介，我們不只是要教大家怎麼學習死，我們在意的是如何透過死亡，讓每個人決定學會好好活著。此外我們還發現，人到了最後，最放不下的其實都是關係，把關係處理圓滿了，就不會有遺憾。所以拍攝的場次雖然扣著一個又一個的死亡，但細節的堆疊卻指向無數個美妙互動，這些精密的安排，高明的觀眾全部讀懂了。從面對死亡，到學習如何好好活著，這一趟美妙的旅程影響我們直到今日，也將持續到未來，而這部紀錄片《餘生》，也得到了二〇一七年金穗獎最佳紀錄片獎。

怎麼「看」就會成為主題

　　我認為所謂主題，就是怎麼觀看的意思。我們怎麼看這個人、看這個事件、看這個現象，怎麼「看」就會成為主題。其實每次到了一個新的拍攝現場，我也都會慌亂一陣子，甚至已經拍了一些時日了，我還在慌，原因就是我還沒找到「看」的角度。把事件拍起來不難，勤勞就有；把訪問

做起來也不難，互動就有。但為受訪者找到一個閱讀他的方法，有時需要不斷琢磨。

去池上拍慈濟的環保志工時，本來的目標就是「環保」。但別忘了，環保只是定義節目的一個方便法門，重要的還是人物內涵。在臺東池上找到菜包阿嬤時，被她幾個特質吸引，第一，八十幾歲還在騎腳踏車賣菜包，自力更生，很有畫面感；第二，雖然生活刻苦，卻有著老人家少見的幽默與自信，於是我們決定這樣拍她。那天寒流來襲，雨不停地下，清晨六點在馬路邊叫賣的悲悽感我們拍下來了；但一回到家，邊做菜包邊互動時，卻掌握到了她幽默自信的部分。

比如說她告訴我們，她屬老鼠，生肖老鼠的人是世間第一聰明的人，所以她雖然不識字、沒有讀書，但人情世故她每一樣都懂。聽到這，我發現她獨特的氣質開始彰顯出來了。再來是做環保時，八十幾歲高齡的菜包

《另一種池上風景》影片連結

阿嬤不但生龍活虎，還有能力把她的位子讓給別人，順便表演一下她年輕時插秧的英姿，把每個人都逗笑了。

如果你以為插秧、生肖老鼠第一聰明的這些內容是無效材料，那就太可惜了。有時候我們活得太嚴肅，或是目的性太強，反而忽略了這些發亮的珍珠。這是導演是枝裕和在《宛如走路的速度》裡說的：「世間也需要沒用的東西，如果一切事物都必須要有意義，會讓人喘不過氣來。」所謂沒用的東西，我認為是本來我們以為沒有對準主題的材料，比如生肖屬什麼跟環保有什麼關係？表演插秧跟環保也實在不搭調，但它卻讓我們對這位苦命的菜包阿嬤有了更深刻的認識，更立體的刻劃。所以，環保志工是菜包阿嬤的身分，但我認為這一集的主題應該是貧困中依然挺立的韌性與自信，這個氣質讓人念念不忘，甚至是我拍完她很久之後，印象仍然最深刻的事。

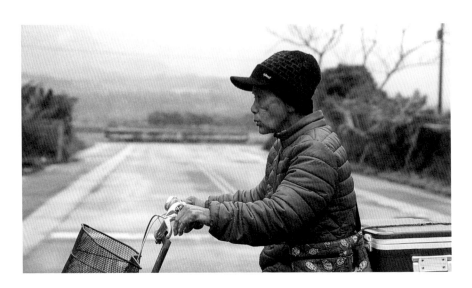

將注意力全心地放在你的受訪者身上，你必定得到報償，這位就是菜包阿嬤。

你的看法決定了主題的高度

有一次和慈濟的影像志工交流，她是一位很能幹、很有經驗的師姊。

她拿她的作品給我看，內容是關於慈濟在進行大型急難救助演練課程。從畫面裡我看到那天動員的人數很多，設立的每個站都極度專業，包含繩結演練、無線電通訊器材使用操作、CPR急救練習，以及救災船的使用操作。不過因為這幾年慈濟一直有帶動年輕人投入志工的目標，因此師姊針對這場活動所製作的影片，幾乎就以年輕人快樂地呼口號、舞臺上演著情境短劇，以及一些我認為比較單一的訪問來表現。

你一定會說，剛剛在菜包阿嬤那裡不是才提到，要保留那些看起來無用的素材嗎？為什麼到了急難救助演練課程的活動紀錄，又說這些好似幽默輕鬆的材料，其實是效力有限的材料呢？來聽一下賴聲川導演怎麼說：

「題目的思維程度，決定了解答的高度。」菜包阿嬤展現的是那一代人不

怕苦、不怕做的韌性，她不但有韌性，還不自卑。生活困苦的她，仍有著屬於她的驕傲與價值觀，因此那些看起來不直接相關的材料，變得十分珍貴而且加分。

反觀急難救助演練課程的活動紀錄，一個非政府組織願意承擔如此吃力的工作，所有志工都是請假自掏腰包而來，並在平時就開始進行訓練，為的就是養兵千日用在一時。這麼有分量的事件，如果認為只用輕鬆化的表現方式就可以吸引年輕人，卻完全沒有展現這個活動的專業度，那就真的錯置了方向。所以還是說：「題目的思維程度，決定了解答的高度。」所有的關鍵還是我們怎麼思維，怎麼判斷，怎麼決定主題，主題決定了，答案就呼之欲出。我想說的是，這樣的練習，我認為不只在拍攝影片時適用，任何人在做判斷時，它都將產生關鍵的作用。

觀點是一種眺望的過程

二〇一八年的暑假，我們去建築師黃聲遠設計的櫻花陵園旅行，那是一個公墓，是埋葬先人的地方。我們都有掃墓的經驗，要不是像微型公寓的靈骨塔，就是在半山腰上凌亂錯置、紙錢飄揚的墓仔埔。不管是靈骨塔還是墓仔埔，建築形式的主題其實都很明確，就是埋葬先人，為已故的親友找到一個安置的處所。但同樣的主題，黃聲遠建築師讓整座公墓如山丘般緩緩起伏，讓陽光和霧氣在時間中自由流轉，讓人們在生與死的交界處寧靜追思。黃聲遠說：「觀點是一種眺望的過程。」看到這句話時，我非常驚豔，因為這和紀錄片的思路完全一致，我們必須用眺望的高度，把自己退得遠一些，才有機會看得更深，就像從死亡裡真正讓我們學會的，其實是好好地活著；一群志工自費自假參與急難訓練，更是對人生價值觀的展現。

就在櫻花陵園旅行的過程中，我們收到了紀錄片《闖蕩——臺商的中國創業夢》入圍金鐘獎的消息，那是我們為公共電視紀錄觀點製作的作品。入圍的消息雖然令人喜悅，但多數的感受卻是平靜的。二〇一六年，我們來到深圳，準備拍攝新一代臺商的創業故事，開拍前，我們清楚知道，近代中國正在經歷著史詩級劇變，而商人，是嗅覺最敏銳的一群，尾隨他們的步伐，一起經歷這個野心時代，我們認為一定有故事。但整整一年半的拍攝過程中，環境陌生、差旅費高、充滿不確定性，更令人恐慌的是，邊拍邊找方向，邊拍邊迷路，時時刻刻我們都在問：主題是什麼？

一開始進入中國大陸，我們就沒打算只報導成功的臺商，這種單向性的成功人物報導，電視臺有好幾個節目每周都在放映，我們無須畫蛇添足。我們更想觀察的是，作者歐逸文（Evan Osnos）在《野心時代》裡所描繪的：「我碰到的中國，一度是集體合唱的國族敘述，正碎裂成十億個有血有肉、具個人氣質而且孤單奮鬥的故事。」一個醜小鴨變天鵝、迫切想要

他們是隨波逐流，還是走出一條自己的路？

翻身的年代，臺商在其中如何自處？他們遭遇了什麼？在大時代推擠下，

最後我們以《闖蕩》為這部紀錄片命名，我們發現，十三億人口的中國市場，擁有臺灣六十倍大的人口基數，這裡是創業家的天堂。因此，儘管成功的比例不到萬分之一，他們仍堅信自己會是那隻飛上枝頭的鳳凰，接近失心瘋的狀態，讓這部紀錄片既寫實又魔幻。無論是製造業的沒落、臺商二代的掙扎、淘金的年輕人，還是想一飛沖天的企業家，他們的真實遭遇就是紀錄片的血肉，臺商在中國《闖蕩》的過程就是我們的主題。

拍攝紀錄片的時間非常長，和主角的交流很深，拍攝過程中，他們的價值觀也在潛移默化地影響我們。一方面我們用攝影機觀察，一方面我們用身體去經驗。拍攝過程中，我們拜訪了形形色色的創業家，和他們一起吃飯、甚至和他們一起生活。妙的是，他們的看法幾乎異常地一致，好像

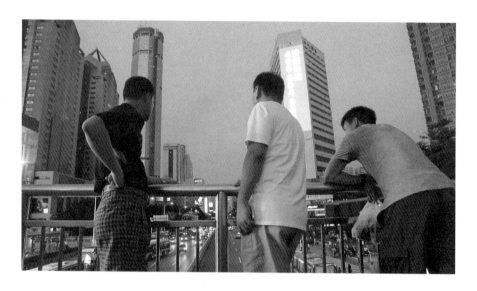

導演請三位在深圳打拚的臺灣人眺望遠方,這個情境也觸發了主角發出對未知的感嘆。

《闖蕩》影片連結

被集體催眠一樣，對於市場、機會、資本、財富的狂熱，近乎到了義無反顧的程度。一邊理解他們，一邊我們也在想，我們好像沒有特別笨、也有一些專業技能，是不是也應該搭上這波浪潮，在中國闖出一番事業。此刻坐在自己的小書桌寫這段話時，都還稍稍背脊發涼，當初怎麼會那麼自不量力。就在大陸設了公司、也試著拜訪客戶後才發現困難重重，等到驚覺自己也成為集體意識下被催眠的一員後，才發現我們似乎入戲太深了。事後我並沒有譴責自己，反而覺得特別有意思，因為在我們試著參與的過程中，升起了一份重要的同理心，這份同理心，讓我們在敘事時有更多的斟酌，也盡量不帶價值判斷，不讓有欠公允的觀點輕易暴露，才不至於呈現出太過簡化、甚至武斷的天真感。

黃聲遠說：「觀點是一種眺望的過程。」在製作紀錄片《闖蕩》的過程中，尾隨人物進行拍攝是重要的方法，但更重要的是我們必須退後幾步，從更大的尺度來看這個時代。當我們有能力眺望這個時代，我們就有能力

045

從小人物的遭遇與一言一行中，找到切合主題、彰顯主題的內容。以小見大、以管窺天，是紀錄片最迷人的地方，它既擁有豐富的故事性，又為一個時代或一個地方，留下了作者無可取代又獨特的觀點，就好像寧靜追思的櫻花陵園之於黃聲遠，浮躁不安的臺商紀錄片《闖蕩》之於我們。

慈濟人，是人不是神

二○一七年九月到二○一八年十二月，是一段很棒的時光。在離開大愛電視臺六年之後，有一個很棒的因緣，讓我們能透過拍攝臺東慈濟訪視志工的紀錄片，再一次從最草根的慈濟人身上，重新認識這個團體。我們都見過參天大樹，是那麼枝繁葉茂，巍然屹立。我們能輕易看見大樹的巍峨，卻沒有機會看看撐起大樹、在土壤之下綿密交織的根。我比喻臺灣的志工，就是慈濟這棵大樹的細根，五十年來開枝散葉，但支撐慈濟屹立不搖的，是臺灣一群在城市鄉間始終努力不懈的第一線慈濟人。我們選擇臺

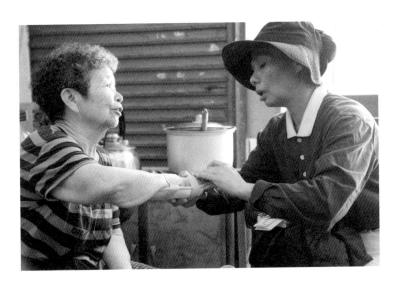

慈濟人，是這群志工的其
中一項身份，但他們同時
也是人家的太太、媽媽甚
至女兒 。

東當作紀錄片的場域，是因為臺東壯麗的自然風光，不但能療癒人心，更提供了紀錄片抽象而獨特的隱喻；此外，即使臺東人口外流居冠，全臺平均餘命最低，但仍有一群慈濟志工，長年不輟地在這裡付出。

但開拍前我們就確定了一個方向──慈濟人是人、不是神。是人，就有七情六慾；是人，就會生病會犯錯，所以慈濟人不等於完美無瑕的人，他們一樣在尋找生命的答案。但在諸多人生的選項中，這一群慈濟人選擇利他，來做為一生的志向，他們願意為別人而做，願意把他人的瓦上霜當作自家門前雪來在意，一般人要做到並不容易。因此這部紀錄片《如常》，不是一部臺東慈濟歷史的大整理，更不進行歌功頌德或理念傳達，也不用來勸人行善，而是如日本導演是枝裕和所言：「這不是一翻兩瞪眼的黑白對比，而是用漸層的灰色記述這個世界。沒有英雄也沒有壞人，只是詳實描繪出我們生活的相對性價值觀的世界。」

從臺北到臺東，馬不停蹄地開車也得超過七個小時，路途非常遙遠。

我們整整花了一年多的時間，從二〇一七年的中秋拍到二〇一八年的年底，超過六十天的記錄過程中，拍攝對象都是慈濟人，記錄的都是慈濟事與他們的日常生活。「慈濟」這兩個字，在社會上已經存在著某種鮮明的印象，甚至可以說是一種標籤。但製作這部紀錄片的過程中，我們卻一直思考著如何達到「普遍性」。所謂普遍性，是期待事物具有廣泛共同的特質，不受時間與空間的侷限。如何在標準化的制服、相同的價值觀、龐大的團體中，開闢出一條能與一般人對話的小徑，著實不是一件容易的事。

幫助別人，也幫助自己

從一開始我們就知道方法絕對不是閃躲，如果想要閃躲就不必來挑戰這個題目。不但不閃躲，還得深入挖掘，過程中誠實面對自己內在的體驗和感覺，有強烈感受的，就繼續深掘；發現故事只停在表面打轉的，必須

就此打住。用嚴格的標準拍攝、篩選出我們自己都相信、感動的情節，我相信觀眾才會埋單。於是我們跟著慈濟人上山下海，這並非形容詞，山和海就是臺東的特產。即使我們只是參與了他們人生的片段，但因為媒體瞻前顧後的特色，有時要他們追溯過去，有時要求他們面對未來，竟有著陪他們走一趟人生歲月的全覽。

但回到影片的專業，這部非常慈濟的紀錄片，主題到底是什麼？導演原本為紀錄片命名為《行經如常》。它有兩個意思，一個是行走經過，一如往常，這是一般性的解釋；另一個解釋是，用佛教中的實踐法門來推展人生，而且日日如常，這是態度的展現。

爬過高山的人一定體會過，登頂時那令人拍案叫絕的壯麗風景，會帶來很多全新的感受和體會。但風景是為你而存在的嗎？不是的，風景一直就在那兒，只是我們沒機會爬上來而已，這跟選擇人生的路徑有點相似，

我們每天為了生活忙碌、追逐，也經歷脆弱、挫折，並感受到人生的侷限性，但詠給明就仁波切告訴我們：「對於想要逐步改變多年積習的人，勇於嘗試心智的訓練，不僅能轉化既有的感知，更可超越焦慮、無助和痛苦等心理狀態，進而邁向較持久的喜樂與平靜。」如果從這個角度來看待慈濟人，看他們如何從一個狹隘的小我、從世俗的事情逐漸轉化，最後發覺了令人心生嚮往的生命風景，我認為應該會比告訴觀眾慈濟為社會做了多少貢獻有意思得多。

因此，選擇心裡有別人，是一開始我對這部紀錄片的簡單定義，當人們開始選擇心裡有別人，生命的每一個決定會開始不同。片名後來改成《如常》，變得更加親民，片中的主角們，在慈濟的資歷都是二十年起跳，顯然這不是一個草率的決定。他們訪貧、助學、陪伴獨居老人，一做就是二十年從沒間斷。我們打算用一年多的時間，來了解他們二十年的心理變化，相當考驗觀察力與互動結果，但開拍沒多久，我就經常聽到這樣的觀

點：「你看我好像是在幫助別人，其實幫到最多的是我自己啦！」哇，這是多麼透澈的領悟，這種幫助不是上對下、不只是同情或給予，而是在各種境界中，照見自己的內心，學習到生命智慧，進而走過自己的困境。

紀錄片中的主角陳瑞凰在四十歲那年得了先天性心臟病，病痛把她折磨得不成人形，她可以選擇累積安眠藥一口吞下，然後一走了之，也可以選擇發願站起來，從此以助人為職志，很慶幸她選擇了後者。第二個主角蔡秀琴曾經視錢如命，為了賺錢不擇手段，遇事更是理直氣壯，但一場折磨她十年的憂鬱症，讓她決定選擇比較恆常、平靜的快樂。為原住民少女爭取上學的機會，為貧困的家庭送上一張床、為獨居老人送上物資，可以讓現在的蔡秀琴快樂非常久、非常久。這是何日生先生在《一念間：我所體悟的慈濟思惟》這本書裡寫下的：「愛別人的力量有多大，內心的喜悅平靜就有多大。當你自覺受傷，趕快去愛人吧！在愛他人的過程中，不只會療傷止痛，甚至

會到達你無法企及與思議的平靜與喜悅。」

你的作品就是你的鏡子

在二十多年的影片製作生涯中，漸漸會發現，其實創作就是一種自我

幫助別人，也幫助自己，成為我們觀察與拍攝的主題，這個主題我認為它平實客觀，降低了慈濟總是想要急著讓大家知道志業發展的單向性。它回到人的尺度，人都有煩惱、有七情六慾，也貪生怕死，慈濟其實是個平臺，提供人們一些理論基礎當階梯，再開闢一些路徑讓人來實踐。如同宋朝雪竇重顯禪師所云：「如人上山，各自努力。」行菩薩道是這樣，拍紀錄片也是，踏實地做、深刻地體會，就有無盡的風光在等候著你。我的主角告訴我：「幫助別人，其實幫了自己。」我心裡也明白：「紀錄片看似為觀眾而拍，其實是厚實了我的生命。」

053

探索的過程。無論是選擇什麼題目、決定哪位主角、下什麼機位、如何結構、怎麼書寫旁白，其實都在反應著自己內心的狀態，作品其實就是「我自己」，就像照鏡子一樣。因此，《賴聲川的創意學》裡說到：「創意就是創作者的內在，在找一個適當的題目，給自己出題目，然後去解這個題目。題目的思維程度，決定了解答的高度。創意真正的深度，在於題目本身擬定的過程，這是一個人深度、情感、慾望的展現。」

找題目經常是製作紀錄片最困難的事。通常一部紀錄片，花的時間少說一年，也有導演一拍就是十年，雖然這些時間指的是時間跨度，但紀錄片如果沒有時間這個容器，就會看不到變化，缺乏戲劇性的曲線。因此職業生涯裡，等到技術穩定能夠挑戰長片時，通常也老大不小了，如果兩年能拍一部，一生能做的作品其實很有限，什麼樣的題材值得你投入這麼長的時間去關注它，是我們這個階段最大的考驗。

無論你選擇了什麼主題來說故事，它鐵定是你現在最好奇、最想探究的人生方向，這跟尋找人生目標來說，實在非常相似。我們的人生，不也在無數不相關的發現與經歷中，不斷從中尋找什麼是我人生的主題？通常我們不會一次就找到，總要跌很多跤、然後邊走邊修正。慢慢地，我們會回頭賦予它價值或意義，同時也對自己開始有更多的認識。

就好像我現在的生活，在離開工作了十八年的電視臺後，選擇用一種極度簡單的方式活著，把物質慾望盡量降低、把過去認為的「成就」做大幅度的轉化。舞臺確實縮小了很多，但如果全線衝刺不是我這個階段需要的，那我就往深化自己、做更多內在探索的方向前去。過去在電視臺，我可以因為做做 live 節目，拖到晚上九點才吃飯，而且為了早一點回家，邊開車邊嗑完一個便當，內心還沾沾自喜。現在只要天氣好，沒有出外景，我總在飯後去散步，享受一種平靜的喜悅，當然我還是喜歡和人互動，也因此安靜並熱情地活著，是我現階段的追求，也是我此刻生命的主題。

說了這麼多，還是鼓勵大家，在有主題的前提下，拿出你的筆，或打開你的攝影機、照相機，開始美妙的旅程吧！就算你沒有打算拍片、照相、寫作，找到世界上值得你關注的事，然後理解它、覺察它，最後帶來自覺，這恐怕是我們身為人類最大的資產與福利。

二、選擇主角——

找到世界上值得你關注的人

我們常會說：「找到對的主角，紀錄片就成功一半了。」有時候我們會先有主題，然後就著主題找人物；有時候我們先被某個主角深深吸引，然後發展出一部影片。但無論哪個先、哪個後，好的主角，還是紀錄類影片永恆的關鍵。

記得愛上你的主角

在舉出諸多成功案例之前，我還是要先和大家說實話，雖然製作紀錄片超過二十年，但到今天為止，我還是一樣會被主角拒絕、一樣會碰到不擅言詞的人物，甚至都已經拍完、剪完了，最後還是坦承失敗，導致沒播的窘境。與人物搏鬥，是拍紀錄片的宿命，但也是我一直熱愛紀錄片的原因，因為我發現，對人物的好奇、關注與熱情，就是支持我一直在這個文體奮鬥的最大動力。所以當你找不到主角、覺得他的故事千篇一律，或者覺得他講不到重點時，先確認一下自己是否對他好奇心不夠、或是急著想

表達自己而沒有百分之百關注他，甚至更直接地說，你有沒有沒愛上他。這個愛，不是愛情，而是一種打從心底的熱切。

麻痺。

來舉幾個例子。還記得前面提到的紀錄片《奔流》，一部靠讀書脫貧的奮鬥故事。和大家一樣，我們經常會從一個大型活動開始切入拍攝，二〇〇九年十二月，氣溫五度上下，打著哆嗦，貴州羅甸中學的操場上站了幾百個等著領慈濟助學金的學生。我們都習慣性地，要把所謂溫馨的互動即時拍下來，但如果在沒有主角、沒有故事線的前提下，只拍攝到發助學金、擁抱、鞠躬、笑容，這樣的畫面看久，觀眾也難以投射感情，甚至會

先放下攝影機不是壞事

所以當助學金開始進行發放時，那一次我和導演選擇放下機器，分頭

找學生開始進行所謂的interview，也就是初訪，試圖把主角找出來。但范茫大海，如果想用隨機碰運氣的方式，實在還是太冒險了。在遠地拍攝，時間就是金錢，所以我選擇在出發前就透過基金會的管道聯絡羅甸中學。

當時我列出了幾個目標：1、家庭環境必須是特別窮困；2、家裡一定要住在偏遠山區；3、成績要名列前茅。聰明如你一定立刻開出這三個條件的原因，家庭很貧困但成績很好，代表人物有反差；住在偏遠山區代表家庭環境一定有相對的特殊性。因為事前設定了精準的篩選條件，所以一到現場時，已經有符合這三個條件的七、八位學生在等著我。當你還在為了找不到目標人物而抓破腦袋，或者仍在拍攝沒有主角的活動性的畫面時，我已經和導演分頭和這八位學生做深度訪談，然後很快地就把人物篩選出來了。

那時我們選定的，是一個少數民族的漂亮女孩，叫羅艷飛，唇紅齒白，笑起來淡淡悠悠，眼神裡有著一股堅定。不過當然我們並沒有讓她本人知

道她有可能成為主角的事，因為不到最後一刻都有可能會改變。選主角時，整體的氣質我認為其實非常重要，並不是說一定要找帥哥美女，但一個貧困卻奮發向上的故事，絕對需要一雙堅毅的眼神。除此之外，羅艷飛提到她的老家因為蓋水庫，對外道路被淹，想回家只能搭船，我們的眼神當然都亮了起來，和臺灣觀眾生活經驗呈現巨大反差的畫面已在眼前。

選定主角之後，我們開始和羅艷飛閒聊，只剩半年就要高考，這個幾乎是決定一生的戰役，正像巨石般，重重壓在這一群十八歲的孩子身上。不過我們沒有先問她家裡有多困難？有多想考上大學？或是一天念幾小時的書？反倒是導演問了羅艷飛一個問題：「那你的休閒娛樂是什麼？」

如果問臺灣的孩子，當然不外乎是打電玩或打籃球之類的。不過羅艷飛告訴我們，他們的休閒娛樂是爬山，這個答案確實讓我們吃了一驚。貴州的山和臺灣很不一樣，不用千里迢迢去找，車子轉個彎，山巒就能在眼

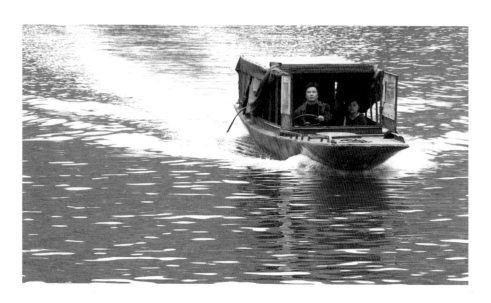

跟著羅艷飛一起搭船回
家，很多時候環境本身就
在訴說故事。

前突然拔地而起。而且貴州的山是著名的「喀斯特」地形，也就是著名的石頭山。貧瘠的石頭山讓貴州人民物資相對貧乏，因此翻過石頭山，成了下一代脫貧最好的象徵。通常這樣的概念，我們頂多能用訪問、空鏡加上旁白來表達，但如果高三學生在高考前夕，會透過爬山來抒壓，這不僅是一個好的事件，如果情節發展得順利，用高中生爬上石頭山來象徵他們想要脫貧、渴望翻身，豈不是一個絕佳的情境！

拍到一半換主角

　　說時遲那時快，立刻請羅艷飛邀約班上同學，並且通知導師我們想在當天下午進行一場爬山的拍攝。沒想到有十幾個同學願意，導師也立刻點頭，十二月的溫度雖然很低，但那天陽光普照，大約下午一點，一行人已經整裝待發。多年後再想起來，真的要感謝一切因緣的和合，讓那個下午如此地美好。千里從臺灣來到這裡，與素昧平生的一群高中生爬上貴州的

063

石頭山，他們的嬉鬧聲彷彿還在耳邊迴盪。在半山腰上，眺望著他們的家鄉，我挑了幾個孩子做訪問，理解了他們的困境與願望。有一位高中生鄒主福指著不遠處的一條小河告訴我，他最遠就到過那兒，我估算那個距離，可能連臺北市到新北市都沒有。石頭山築起了高牆，貧窮阻斷了去路，除了靠讀書翻身，別無方法。那一天，在爬山過程中拍下的這些畫面，用視覺就足以傳達這些內心戲，人物與環境的交織，帶給觀眾非常具體的投射，當我們錄下鄒主福望向遠方，用貴州話喊著：「我來了，上海」時，我相信觀眾們都讀到了，不管真正的現實有多殘酷，這裡的孩子堅信，只要靠著讀書努力翻過這座山，美好的未來就在那兒等著呢！

這一幕其實很像青春電影，在這十七、八歲的年紀，人生目標只有一個，那就是考個好大學，奮鬥的階梯雖然很窄、卻很清晰。少男少女可以天真地勾勒未來，但已經是大人的我們卻知道，就算考上了大學，後面的路還是荊棘遍佈、充滿挑戰啊！但此刻我們何需戳破什麼呢？只管陪著他

們吶喊出心裡的願望，然後默默在心裡祝福，希望這群孩子都能得償所願，也希望他們現在眼裡的光芒，能一直閃亮。

拍攝紀錄片需要設定主題，需要選到對的主角，但主題絕對需要多元的面向來鞏固，有時直地來，直接切進主題，有時繞個彎，反而把主題烘托得更立體。這一個爬山的場次，正是拐個彎來描寫故事的示範。不過為什麼要在「選擇主角」這個篇章來談爬山這個事件呢？關於事件，不是應該放在下一章嗎？原因很簡單。在我們跟隨已經選定的主角——羅艷飛的拍攝過程中，我們決定換主角了。

經歷大約一個小時的觀察，我們發現羅艷飛的同班同學鄒主福也是慈濟發放助學金的對象，他不但符合之前的三個條件，同時個性更加活潑、調皮，說起話來更生動，甚至非常有幽默感。於是在不驚動任何人的前提下，我們的主角悄悄地從羅艷飛換成了鄒主福。慶幸的是，那一次拍攝除

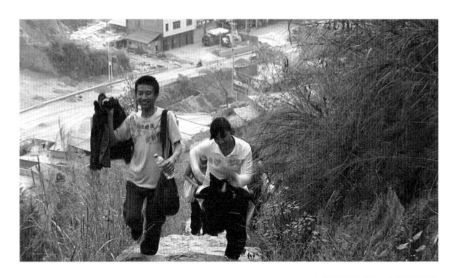

左邊是鄒主福，右邊是羅艷飛，這些畫面拍攝於二〇〇九年十二月的貴州羅甸。

了做成紀錄片《奔流》，也同時拍了好多集的大愛臺兒童節目《地球的孩子》，羅艷飛成為其中一集的主角，也非常恰如其分。

設定條件再找人

二〇一〇年拍完《奔流》，八年後，主角鄒主福不但已經從北京地質大學畢業，還進了中國前三大的電信公司──中國聯通上班，並且在貴州省都勻市買房、成家、生子，進度真是飛快。我想說的是，如果我們能拍鄒主福十年，我們就可以透過鄒主福的變化，來看一個農村孩子脫貧的過程，這是大現象下的一個縮影，非常有代表性。不過當時我們並沒有這樣的資源和時間可以拍攝十年，但我們又不想只呈現一個切面而錯失了整體，於是我就想，能不能找到一個長大的鄒主福，一樣出身貧困的貴州農村，一樣靠著讀書翻轉命運，目前正在鄒主福嚮往的上海工作，而且是標準的白領階級。

這些想像，成了我尋找人物的篩選標準，我們開始把消息散播出去，請上海的慈濟志工用各種方法，包含 QQ、微博、身邊的人脈、朋友的朋友，總之花了一個星期四處打聽，等到離開貴州來到上海，上海慈濟志工已經幫我找到兩個符合條件的年輕人。一下飛機，我們立刻約在咖啡廳進行了訪問，最後選定了來自貴州貧困家庭、在上海銀行工作、從事程式設計的佘光津進行拍攝，來看看農村孩子如何擠進大都市、如何艱苦奮鬥的生存故事。

我想說的是，人物故事不會從天上掉下來，當你被指派一個任務，或是自發性地想拍一個故事時，必須先充分思考故事的主題要往哪個方向去，有了方向才會有合適的人物，用如此精準的條件進行篩選，你會發現人物與主題的吻合度很高，你再也不用擔心人物好像不夠合拍、訪問的內容離題該怎麼辦，先思考、後行動，把拍攝端的風險降到最低，靠的就是事前的準備。

掌握故事的詮釋權

在拍攝人物故事，我們以為是主角在說故事，我們只是忠實地記錄。

但其實真正在詮釋故事的，不是主角，而是我們，也就是影片的作者。因為當你決定用什麼什麼角度來看主角時，就決定了這個人物故事的方向，所以生殺大權其實掌握在我們手上，絕對不能不謹慎啊！

我們曾經做過一集人物故事，片名叫《傻子書店》，講述的是一位只為理想不顧現實的年輕人余國信，在嘉義開了一家獨立書店的故事。這家書店，是濁水溪以南首家獨立書店，經營者個人風格鮮明，他不但關注社會議題、投入文史社運，還號召志工整修老屋，開賣公平貿易咖啡，召集城市人以自然農法耕田種稻。此外，老闆余國信每年辦五十場演講，來賓沒有車馬費，但連導演侯孝賢都來支持過，就這樣，遠近馳名的洪雅書房屹立超過十八年，堪稱是臺灣奇蹟。這樣的主角余國信，多數報導都是歌

頌主人翁的美好，我們當時慕名而來，也打算朝這個方向報導，畢竟這麼特別的年輕人還真不好找。

不過有趣的是，後來這集《傻子書店》的內容，的確不脫上述的關注社會議題，投入文史社運、號召整修老屋、開賣公平貿易咖啡、以自然農法種稻。但這些都只是事項，也就是最後的結果，但我們更想認識的，他為什麼能做到？他的難處是什麼？偏執的背後付出什麼代價？每一個人絕對不會只有單一的面向，人都是由無數複雜的因子所組成，當你不只聚焦在這些結果的展現，而是從結果往回推敲，就像福爾摩斯從觀察一個人的穿著、神色尋找線索一樣，你就會發現你的主角將愈來愈立體，他不再顯得單薄，而是那麼地栩栩如生。

傻子書店的主角余國信是媒
體寵兒，但即使再多人拍過
他，我們依然要相信，我們
能看到他最獨特之處。

《傻子書店》影片連結

和其他的報導一樣，我們也認為余國信是一個充滿理想的年輕人，但我們首先樹立了他認為革命不用開槍，開書店也是革命的基調，讓他從充滿理想性的青年，往憤青靠近了一點，這是相處過後的觀察，也覺得這樣個人特質會更鮮明。接下來在五天的拍攝過程中，我們發現余國信的書店有幾個特色。1、老闆經常不在；2、找不用薪水的店員；3、老闆話超多、結帳超久，但客人甘願等待。這些觀察似乎都不是在歌詠他的成就，比較像在挖苦他、揶揄他。為什麼我們要這麼做？先澄清，我們絕對不是想來找麻煩，而是因為這些觀察的背後，正一點一滴地形塑他的性格。老闆經常不在，背後要說的是這些觀察太高，想做的事太多，所以沒辦法常常鎮守書店；找不用薪水的志工當店員要說的是，書店經營不易，成本太高的話，一不小心就會倒店；話超多、結帳超久，但客人甘願等待要說的是，只要夠有特色、夠有熱情，總有一群志同道合的人會看到你、願意挺你。這些描寫，光看表面絕對不可能察覺，你得耐著性子、打開所有的天線去觀察接收，才會看進骨子裡。也因此，這些對人物的刻劃，很難在事前設定，

受訪者也不會歸納分析完自己後，整理一張 A4 給你，我們必須在拍攝過程中和他相處，仔細觀察，同時提出自己獨特的看法，這些所有的細節，就是作者的觀點。

你有嗅覺靈敏的鼻子嗎？

片子裡最棒的，就是巧遇余國信的父母，兒子是憤青，爸媽卻是臺灣社會裡最典型、最純樸的農民。不但穿著打扮就標示著：我從鄉下來，講話更是「俗擱有力」。眼尖的我們馬上看到與主角的反差，說什麼都要把兩老騙來訪問一下。他們看不懂兒子在做什麼，即使兒子經常風光上媒體，但父母心裡頭擔心的還是，這賺得到錢嗎？兒子什麼時候才要娶妻生子？在一番爾虞我詐的套話訪問後我們得知，開書店的本錢，一部分是跟爸媽借的；更棒的是國信媽媽終於承認，剛剛還來幫兒子手洗了一桶髒衣服呢！

天啊！問完就知道，賓果啦！相信觀眾一定能從影片中讀到，余國信

的信念有多麼獨特，尤其是與父母的價值觀兩相對比之後，相信觀眾也能讀到，父母的心願有多單純，只要兒子好，他們多付出一點又算什麼。雖然兩代之間存在著莫大的鴻溝，但只要彼此有愛，這些距離又算得了什麼。這段插曲不長，卻為主角增添了反差和細節，非常加分。

綜觀起來，在《傻子書店》裡面，有兩個刻劃主角的手法比較特別。

第一，不直著說，而是拐著彎來。第二，讓別人說，比自己說更具說服力。

從頭到尾我們比較少用余國信做了多少豐功偉業的方式來報導，而是透過一個又一個有反差的事件，來呈現主角的執著、信念，與付出的代價。每個事件裡面都有人物，這些人物的行為或言語，都在烘托著余國信這個人的特質。我認為這些方式最大的好處，就是容易取得觀眾的信任，觀眾的眼睛都是雪亮的，他會知道你是在告訴他，還是讓他自己尋找。一旦是他自己尋覓線索、自己找到證據、自己發現關聯，這個故事就會遠比「告知」來得可信而且精彩。

光看到余國信父母的模
樣和打扮，就知道這一
定有戲。

相信你的直覺

拍攝人物故事的時間長了,會訓練出一種嗅覺,坐下來談話大約半小時,就知道對方能不能成為我們影片中的主角。這樣的判斷跟經驗值有關,也跟自己的喜好相應。安寧病房紀錄片《餘生》主角是護理長陳美慧,我大愛電視臺的同事陳明輝看完後只說了一句:你怎麼好像在拍自己。

想好要拍安寧病房的故事後,就請臺北慈濟醫院的同事洪崇豪幫我們推薦主角,第一次和護理長陳美慧大約談了一小時,就覺得很投緣。性格大刺刺的,不太拘小節,但談起安寧照護,卻有一段曲折的經歷,同時相當有見地。更棒的還是對生命的看法,因為自身的遭遇與宗教的薰陶,都顯得有高度,我和導演都很興奮,因為有好的主角帶領,安寧病房的故事發展才不至於胎死腹中,畢竟這樣的場域要進去不容易,雖然後來因緣不俱足,我們足足又等了半年,但半年後,天時、地利、人和,

安寧病房的旅程就此展開。

　　拍攝安寧病房護理長陳美慧時，發現她有一個極度特殊的能力，就是在佈滿死亡氣氛的安寧病房裡，神態自若，甚至大聲談笑。剛開始我和導演帶著攝影機進去時，我們幾乎是躡手躡腳的，生怕會打擾了這裡該有的悲傷情緒；講話也刻意壓低音量，更不敢露出笑容，怕遭白眼。不過我發現，陳美慧護理長竟然會冷不防地從我們身後出現，然後開心地和病人、家屬打招呼，跟失去意識的病人開玩笑。有一個男性病患插管、眼神無法自主、不能言語，查房時，美慧摸著病患的光頭，一直跟他說：「你好帥喔！你的皮膚好好喔！比我還好耶！」還大聲地笑出來，說真的，我們在一旁邊看、邊拍，心裡充滿疑惑。

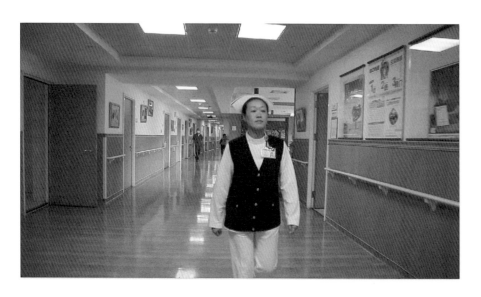

選誰當你的紀錄片主角，
都在反應著作者的內心、
甚至喜好，這位就是護理
長陳美慧。

後來我明白，美慧護理長掌握到了一個關鍵的方法，她把安寧病房這個我們覺得令人極度害怕的地方，當作尋常空間來自處；她把這些垂死的病人、傷心的家屬，當作正常人來對待。有一個病人，脖子長了一個很大的惡性腫瘤，還發出陣陣惡臭，美慧幫他換藥時，卻開心地和病人聊他正在聽的臺語歌，病人無法言語，試圖用手語向美慧表達時，兩人還互相作弄、互相開玩笑了半天。其實導演拍下的腫瘤畫面令人非常不忍卒睹，很多人看到這一幕，都會害怕地遮住眼睛，更別提現場的味道之濃烈，必須稍微憋住呼吸。但這一段輕鬆的互動，被如實地捕捉下來，無須用旁白或字幕加以說明，我們清楚讀到美慧護理長在安寧病房裡，她獨特的姿態。

這是我們觀看人物的方式，在近距離的相處中，為他找到特色，找到看法，然後深化這個特質，累積這個特質的所有材料，你的主角就會愈來愈鮮明。

再次強調，這些所謂的特質，你的主角絕對不會自己告訴你，這一切都有待一雙紀錄片的眼睛來覺察。

其實無論多麼偉大的題目，你會發現和主角發生強烈拉扯的，經常還是親情。像前面提到的余國信和他的父母，憤青與鄉下老農的反差，高大理想與父母擔憂的對比。而看似堅毅、溫柔的安寧病房護理長陳美慧，竟然和父親也有一段令人斷腸的交會，這段交會最後成為紀錄片《餘生》最深刻的轉折，讓人記憶深刻。還記得三幕劇中的第二幕嗎？主角必須遇到衝突。紀錄片不能創造衝突，但我們必須在主角的生命裡找到衝突，無論是過去式、現在進行式，還是未來式。很快我們就發現，在安寧病房能夠給予別人強大力量的美慧，自己的內心一樣有著黑洞。她的父親是自殺往生的，當美慧用盡全力送走每一個往生的病人時，她的父親卻在插管、急救、沒有助念的流程中，直接被送進殯儀館的冰櫃。

儘管父女之間有許多恩怨情仇，但護理這條路是爸爸選的．；父親過去再荒唐，但仍是美慧心中曾經存在過的巨人，因此這個遺憾很深、很深，拍攝的過程中我們感受到了。這是很重要的發現，我們必須牢牢記在心裡，

然後不動聲色地持續拍攝，在適當的時候用溫柔的方式讓美慧來面對，絕對會有意想不到的收穫的。我必須強調，我從來都不認為這叫消費，因為我們用溫柔的心傾聽、用真誠的態度陪伴，然後用攝影機記錄下來，在真實的故事中，我們期待的，無非是為自己、為觀眾，甚至為主角的生命找到啟示而已。

她一直活在我心裡

在拍攝安寧病房的這半年，其實發生了很多不可思議的事。護理長陳美慧說，很多案例她十年才會碰到一次，像是母子一起進安寧病房，也就是母子兩人在同一個空間，一起走向生命的終點，這樣的案例極少，但就被我們碰上了。此外，願意捐贈大體，而且還同意我們在他往生後，進去拍大體處理的病人，二十年的職業生涯中，陳美慧未曾遇到過，但寶粉阿嬤卻為我們開了這一道門，至今我依然深深感謝。

第一次遇到寶粉阿嬤，只覺得她是一個非常和藹的老人，進出安寧病房很多次了，但時間還未到。每一次見到她都笑容滿面，即使昏昏沉沉地剛睡醒，臉上還是微笑著。跟她打招呼，問她：「阿嬤，你今天心情不錯喔！」她就笑嘻嘻地回答我：「我心情很好。」在一個我們自以為需要小聲講話、不敢露出笑臉的地方，有一位病人如此親切地跟我們回應，實在受寵若驚。

說白話文，阿嬤是垂死之人，她罹患癌症已到末期，癌細胞正一點一滴地吞噬她的生命，老天爺隨時都會帶走她。這樣的人不是應該恐懼、脆弱、怨聲載道嗎？為什麼在她清醒的時刻，還有能力用她的正能量，照顧一個與她素昧平生的人呢？她的那一句「我心情很好」，確實大大震撼了我。那時候的我，還經常為了事業、家業煩得不可開交，有些芝麻綠豆事，會被自己的執著無限放大，所以如果你問我：「今天心情好嗎？」我應該

會回答：「嗯！普通。」阿嬤用臺語回答的那一句「我心情很好」，直直撞進我的內心，好像電視上急救病人用的電擊棒，讓我突然跳了起來。垂死之人可以這樣，我這個好手好腳的到底在憂鬱什麼？

不只這樣，我們希望在阿嬤生前，能拍到她最親愛的家人與她道別，那天早上十點，大約來了七、八位親戚，那一天，其實阿嬤已是半彌留狀態。每一位親戚在她耳邊說話，她都會睜開一下眼睛做回應，然後又昏昏睡去，誰來、說什麼她都知道，但注意力只能勉強撐個幾秒鐘。最後一位來道別的，是照顧她一年多的外勞，這位外勞對阿嬤投入相當的感情，一開口就哽咽了。沒想到寶粉阿嬤突然睜大眼睛，堅定地喊了一句：「不要哭，不可以哭！」這句話再次震撼了我。意思是，她要歡喜地離開，不要哭哭啼啼。哇！這樣透澈生命、帶著正念，同時有這種段數帶領家人面對死亡的老人家，真是不多見啊！她用這麼輕盈超然的姿態，就向所有人展現了她對生命的高度。

謝謝寶粉阿嬤的成就，這
部紀錄片因您而圓滿。

寶粉阿嬤過世那天，我和導演在半小時內帶著攝影器材趕到了醫院，等我們機器架好了，處理大體的儀式才開始進行，這一切都經過阿嬤本人與家屬的同意，至今我仍深深感激他們的接納，這是多麼不容易的事。謝謝阿嬤用她開朗而瀟灑的姿態，教會我如何看待生命，死有輕如鴻毛、有重如泰山，但寶粉阿嬤的死既輕且重。生老病死、人之常情，不需悲傷，這是輕；視臭皮囊為無物、捐贈大體、教育學生，這是重。這一位只有小學畢業的老人家，真是我生命中的智者，我永遠忘不了她。她是《餘生》裡壓軸的支線人物，是菩薩派來幫助我們的天使。

捕捉一種姿態

其實拍攝人物故事時，有一個十分迷人的瞬間，是當我們捕捉到人物獨特的姿態時，我們會覺得，我終於讀懂他了。通常那些姿態必然混雜著

主角複雜的性格，無法一眼看穿，卻耐人尋味。當然影像不是照片，那獨特的姿態不會呈現在一張定格照片裡，通常是一個組合起來的片段、或分散在不同的場次裡，但卻會讓我們發出「對，這就是你！」的一種感嘆。

我覺得拍攝紀錄片的能力，很多時候都可以從日常生活來練習，好比剛剛說的，找到專屬於某人的姿態。我喝水的時候喜歡仰著頭抈著腰，我自己並不察覺，這是家人發現後告訴我的，想想很符合我的性格，一種不喜歡被約束的豪氣感，雖然我是個女生，但骨子裡的確有著這樣的靈魂。我也觀察我的鄰居，一個年逾七十的老翁，住在一個巷寬不超過兩米的老眷村，平常最大的嗜好就是坐在門前的矮凳上，拿著蒼蠅拍等獵物上門，充分顯露他百無聊賴的人生。

拍攝紀錄片《闖蕩》時，回想起來真是一段非常艱辛的過程。海外拍攝的成本像停不下來的秒針，滴答滴答一直累計著。我們雖然選定了深圳

做為拍攝創業臺商的基地，但光深圳就有超過二千萬的人口，邊拍邊尋找主角的恐懼感始終盤據在我們心頭。到了拍攝中後期，已經有三組人物大致底定，分別能夠敘述臺商從製造業轉向創業的輪廓，但關鍵的人物卻一直沒找到，一個有代表性的主角、一個有分量的創業項目、一段夠曲折坎坷的遭遇。直到最後一位主角李經康出現，我們終於鬆了一口氣。

李經康燙著一頭微捲的短髮，有點像日本時代的仕紳，也半搓揉著黑道大哥的瀟灑。五十歲的他活力十足，在臺灣明明已經事業有成，但抵擋不了大市場的誘惑，前後砸了將近兩億臺幣，以自拍機器人開始在中國創業。李經康的特色是講話用力、表情浮誇，也因此他明明在講非常正經的事，我們在一旁看還是覺得非常有喜感。他有一個招牌動作，是喜歡拉褲腰帶，其實褲子也沒要掉下來，但他總是一邊高談闊論一邊拉褲腰帶，非常有趣。他的浮誇也展現在他參加創業比賽上，當他在臺上演示他的產品時，有幾句臺詞讓所有人忘不了他：「深圳第一就是中國第一，中國第一

就是世界第一，爆、爆、爆！」創意比賽主持人當場就懷疑他是不是主持過電視購物。

這麼一個性格鮮明的人，我們所要做的，就是把這些姿態一個又一個地捕捉下來。他和人握手的豪邁、走路的快步、滿頭的大汗、按摩時誇張的疼痛表情、累到在地鐵睡著、用盡心機要說服客戶，每一個瞬間都在展現他的個性，由於李經康面對鏡頭十分放鬆，因此觀眾能夠透過導演的畫面與編排，很真實地去感受這位主角。也因此，回頭檢查你的拍攝對象是不是很放鬆，是一件滿關鍵的事。有了放鬆的互動關係，再去觀察專屬於他的姿態，那些姿態會不會讓你發出「對，這就是他了」的感嘆，如果有，那就掌握了人物特質的大半了。

雖然是企業家,李經康的
生活卻很接地氣,拍攝他
吃路邊攤時,旁邊的人停
下來圍觀。

尋找差異化的能力

在尋找人物時，許多初學者反應出來的問題是，同質性太高、找不出差異化，那我們就來說說潘美珍這個例子。在池上遇到潘美珍時，大概談了十來分鐘，就被這位慈濟的師姊吸引。潘美珍個子不高，聲音有點沙啞，輪廓很深，有點像原住民，大家都問她是哪一族的？她就說她是「不滿足」，其實笑話有點冷。但說到她負責的慈善個案，她本來就很大的眼睛，就睜得更大了。在她的個案裡，有喝酒鬧事的、有孩子生不停的、有一天到晚叫救護車的、有在急診室發瘋的，還有小孩離家出走窩網咖的，千奇百怪、形形色色，但美珍都有她的方法應付。酗酒的個案，美珍只要經過他家就去抽檢，一旦發現還有喝酒就開始三娘教子，最後甚至和個案約法三章寫下切結書，發誓要把酒戒掉。

已經連生四個孩子的原住民婦女在生第五胎時打電話給潘美珍，美珍

二話不說，立刻大喊：「要結紮！」因為之前美珍不知道已經勸導多少回，要求她趕快結紮不要再生了。至於老是叫救護車的那位女士，美珍陪伴了她好多年，有時關懷、有時責罵，幾年下來，這位女士從滿口三字經、不識半個大字，到現在能讀證嚴法師的書，願意好好工作，有心事時，就半夜自己點個蚊香、坐在美珍家門口的地上，自言自語地把苦悶吐完，然後回家睡覺。後來我慢慢懂了，不管這些個案是男是女，是年輕、是年長，美珍一律把他們當作還沒長大的小孩，管小孩就是要恩威並濟，要愛他也要教他，講不聽的，就狠狠罵他兩句，沒有一種方法能夠通用所有人，所以得適人適法、觀機逗教。

就是這些特質，讓我們看到潘美珍和其他慈濟志工的差異化，她有自己一套鮮明的特色，在池上這個小鎮發揮得淋漓盡致，我們尾隨她的機車，看她在池上小鎮裡面穿梭，探望一下個案的近況，然後家常地叮嚀幾句：「有沒有吃飯？沒有亂交男朋友吧！最近有沒有喝酒？」或是幫九十歲的

獨居阿嬤梳梳頭，教智力有些受損、在早餐店打工的大男孩加減法，才不會找錯錢給客人。一切都是那麼如常，卻又那麼美。有幾句名言是美珍教我們的，我問她：「大家不是都說要存一千萬才能退休？」美珍說：「有啊！我有好幾個千萬。」我心裡OS：「哇！原來你口袋那麼深……」美珍馬上接著說：「就是『千萬』不要亂想，『千萬』不要和人比較，『千萬』不要人家有千萬你也想要千萬……」聽到這我們頓時笑岔了氣，也牢牢記住了。這就是獨特的潘美珍，跟誰都不一樣。

善用兩線人物交織

《如常》紀錄片在尋找人物時，我們認識了素料店的老闆娘陳瑞凰。六十六歲的她非常健談，描述事情時不但不樣板，而且非常有幽默感。還記得一開始提到的三幕劇嗎？我們可以來練習一下怎麼檢查人物。1、先鋪陳背景；2、找到衝突；3、如何解決。陳瑞凰從小姐到為人婦的過程，

潘美珍（左）在池上四處
巡邏，透過事件和姿態，
展現她天生雞婆的個性。

《池上街上》影片連結

其實也滿精彩的，但因為與主題無關，所以先行捨棄。接下來我們發現先天性心臟病是她人生最大課題，因此「背景」就是生病，「衝突」就是不甘心躺在病床上，「解決」的方法就是站起來去付出，評估一下大致符合三幕劇的要求，因此我們決定往下走。但是單向給予的這種故事特別不具吸引力，因為給予的對象如果面孔模糊，觀眾無法投射感情。因此我們為瑞凰找到了次要主角，那是她輔導了十多年的個案林淑燕。十多年前，林淑燕的先生猝逝，當時兩個孩子還年幼，林淑燕必須獨立挑起一個家。但一個女人非常無助，她不但閉鎖自己，甚至想走上絕路。陳瑞凰的出現與陪伴，給了淑燕莫大的安慰，如果瑞凰的故事可以透過這個副線人物來編織，會更具說服力。

因此我們一邊刻劃瑞凰身體的狀況與付出的證據；一方面在不違背事實的前提下，安排了她與淑燕互動的各種場次。首先要為人物亮相找到方法，於是我們去了個案淑燕的家單獨拍攝她的生活，接下來我們拍攝到瑞

凰和淑燕一起做環保、一起用餐、一起回憶過去、一起奔走在長街陋巷、一起訪視，甚至一起為慈善個案送上兩張大床。過程中，淑燕還適時地發出感嘆，在在都證明在瑞凰的輔導下，她真的走了出來。兩線交織，瑞凰因為淑燕的成長變得更立體，更具說服力了。這樣主副線的概念，必須在一開始就做決定，不可能是中途碰運氣，因為兩線需要有各自的背景、各自的難題，交會時才會產生火花，一起找到解決的方向，這樣嚴謹的安排，會讓內容紮實並具備可信度，觀眾也才會信服。

不過除了兩線交織的操作方法之外，瑞凰這位主角最吸引我的，還是那溫柔的慈悲心。由於拍攝期很長，和瑞凰一家人早就成為朋友，拍與不拍時，我們都在進行觀察。在讀一行禪師的書《正念的奇蹟》時，我看到一句話：「當你的心獲得解脫，心中會滿溢慈悲。」我想這正是瑞凰最好的寫照吧！病痛的折磨讓她躺在床上，凡事都要求人，等到她有機會站起來付出時，她說：「多活一天就多賺一天、多做一件就多賺一件，我不怕

死，隨時走都很歡喜。」就是這份解脫，讓她的心充滿慈悲，那種感覺很溫柔，連進行拍攝的我們也都被撫慰了。

人生這段路上有你

在進行臺東訪視志工紀錄片《如常》之前，我們做過一波田野調查。

從池上、關山、臺東市、到太麻里、大武，臺東縣由北到南幾乎跑了一遍，拜訪了接近二十位資深的訪視志工，甚至要求他們帶我們去拜訪部分個案，藉此觀察他們的互動方式。其實每一位訪視志工都各有特色，每個人都有他的生命故事，但不一定每個人都適合拍紀錄片。有一個前提是，紀錄片的拍攝時間，通常從半年到一年為基本起跳，如果你的拍攝時間只有三到五天，那我就會建議你把人物標準稍微放寬些，但如果拍攝期從半年起跳，慎選人物成了最重要的事。

和每一位受訪者生命交會
的過程，都被影像保存下
來，是一本很厚實的日記。

不過，不只拍攝者在挑選人物，其實拍攝對象也在挑選你。他為什麼要讓你拍？為什麼要讓你走進他的生命？為什麼要和你分享他的喜怒哀樂？這才是一個莫大的考驗。關於這個問題，無法用文字來申論之，只能說，我們必須時時刻刻累積自己，培養自己成為一個敏銳善感的人；在主題決定前，做最充分的功課，讓受訪者知道，你是有備而來。而最重要的還是，你是否真的關心你的拍攝對象？是否真的理解他的內心與盼望？你是否打算和他成為朋友？如果以上答案都是肯定的，那恭喜你，在這一段拍攝相處的過程中，將是你們之間最美好的回憶。很多十年前的拍攝對象我們還保持聯繫，透過攝影機的記錄，那一段曾經一起深刻經歷過的生命時光被保留下來，永遠不會消逝。

三、決定事件——

陪他走一段

才會刻骨銘心

羅伯特・麥基在《故事的解剖》中清楚地點出：「所謂結構，就是從角色的人生故事當中選取某些事件，編寫成有意義的場景段落，引發觀眾特定情緒，同時呈現某種特定的人生觀點。事件就是改變，改變乃透過價值取向來呈現，並透過衝突來加以實現。」我們都知道，劇情片是無中生有，因此可以自由地創造事件，並對事件所扮演的功能做精密的計算；紀錄片受制於真人實事，事件的靈活自由度遠遠不及。但不管是劇情片還是紀錄片，我們絕對不能不知道，「事件」就是故事的核心，雖然吃飯、上廁所也是事件，但如果事件背後沒有帶來改變，那就顯得可有可無，所以當我們為故事安排事件時，關鍵就在它有沒有帶來改變。

《導演功課》是這麼定義的：「故事是主角在追求他的目標時，發生在他身上所有重要事件的演進。」

把握現在進行式

　　把握現在進行式，是第一個要跟大家分享的關鍵。對紀錄片來說，現在進行式的事件通常都是求之不得的，拍攝臺東訪視志工紀錄片《如常》一年半的過程中，在很前面的階段，我們就被通知有一個原住民少女林雅觀，在慈濟人的努力之下，終於可以從臺東到屏東去升學的故事。由於事出突然，我們連主角都沒來得及拜訪，就決定場上見。為什麼決定冒險，是因為用常識判斷就知道這樣的事情不可多得，所以想都沒想就決定前往跟拍，先拍了再說。再打聽一下，我們得知原住民少女被母親棄養，由阿嬤帶大，他們住在臺東泰源的山裡面，到臺東市開車要一個小時。前後有三個以上的公家、民間單位去說服阿嬤讓雅觀升學，全部都被拒絕，沒想到慈濟志工蔡秀琴卻用三寸不爛之舌說服了阿嬤。出發當天，慈濟人會出動褓姆車，一輛九人巴，從臺東到屏東，一路護送祖孫倆到屏東的慈惠醫專。

看到這裡，大家是不是和我一樣立刻聯想到，我們得前一天就到雅觀家，從原住民少女收行李、阿嬤的叮嚀、離家前的最後一頓晚餐開始拍起呢？如果有，你的敏銳度就愈來愈高囉！回到羅伯特·麥基《故事的解剖》，文中提到：「事件就是改變，改變乃透過價值取向來呈現，並透過衝突來加以實現。」少女想上學，阿嬤不願意，這裡面有矛盾，慈濟人介入，化解衝突，帶來新的價值取向，迎向全新的未來，這就是改變。

改變會引發觀眾特定情緒，同時呈現某種特定的人生觀點，當我們看著雅觀收拾行李，聽著阿嬤殷殷叮嚀，我們知道這個家庭將有決定性的轉變。兩人坐在慈濟的褓姆車上，緊緊拉著對方的手，那是不安也是期待。車子沿著太平洋南下，跨越彎彎曲曲的南橫公路來到學校宿舍，陽光那麼熱情地灑進窗戶，當雅觀坐在床上眺望遠方，迎接嶄新的未來時，我們好期待觀眾會自己感受到：「原來只要願意付出，就有機會改變別人一生的命運！」

看完紀錄片走在回家的路上，觀眾有沒有可能問自己：「我要不要也來成為

阿嬤的放手、原住民少女
的眺望，這是轉變命運的
時刻。

宋答案是肯定的，這個影片就成功了。

拍紀錄片臉皮要厚

紀錄片《如常》有一對壓箱寶的人物，那是余輝雄和宋美智，兩位老人家雖然兩鬢風霜，但說起話來機智逗趣、而且意志力異於常人，所以一開始我們就鎖定他們拍攝。不過兩位老人家加起來快一百七十歲，要安排事件或是進行情節的溝通都不是容易的事，更何況在開拍前，我們得知主角余輝雄罹患了肺癌，這是多麼晴天霹靂的消息，但也是他生命重大的轉折點。因此當時我就抱定一個想法，不管他們怎麼拒絕，我都要用我的誠意感動他們，為他們留下美好的身影。前面提到過，一旦確認他是你萬中選一的主角，臉皮再厚也要堅持下去。

選定人物後，拍攝初期選擇從活動切入是一個好方法，主角比較不會有壓力，而且可以慢慢培養拍攝者與被攝者感情。於是拍余輝雄夫妻，我們就選定為個案發中秋月餅這個事件當作起點。不過他們要發月餅的對象

可能有二、三十戶，為了提高精準度，我在預訪時就問過他們最有成就感的個案是哪幾個，在行程安排上，把這些個案集中起來，這是加快效率的方法，關鍵就是在事前的理解與溝通。很幸運在發月餅的過程中，我們捕捉到兩個無敵棒的事件，其中一個，就是數度造訪都行蹤成謎的獨居老人林照蘭女士。

為什麼說這個事件無敵棒？因為它在很短的時間內，就發生了戲劇曲線。余輝雄夫妻去拜訪這位獨居老人時，第一次找不到人，先透露了淡淡的危機；一小時後再去，還是找不到人，言談中主角透露了怕獨居老人昏倒在裡面會出事的擔心，危機開始加重，但如果停在這裡，危機沒有被解決，那這些過程終究只是氣氛，成不了事件，就等於是無效材料。

拍紀錄片有時很像賭局，沒有人知道會不會成功，該不該再投資時間成本下去。投下去會不會一無所獲？如果沒投資，會不會後悔？就在我煩

看著這些頭髮花白卻依然努
力不懈的志工，我總是自
問：「無論現在或將來，我
做得到嗎？」

躁又擔憂時，一回頭，我看到導演還是不計成敗地認真拍，心生慚愧之餘，只能把擔憂和不耐先放下。

因為還有幾戶的中秋禮物尚沒發完，晚上七點，余輝雄抱著病體，決定摸黑再次出門，同行的社工打電話通知我們，那時我們已經回到民宿，和導演討論一下，覺得下午已經拍到了其他個案一些不錯的素材，晚上的光線條件實在太差，因此我們決定放棄這趟夜間行程。天知道，他們發放完之後，竟然再度造訪下午的獨居老人林照蘭，接下來的發展，實在令人懊惱到頭皮發麻。晚上八點，余輝雄夫婦繼續在門口喊，還是沒人，這時候他們決定請警察幫忙，因為只有警察有權利強制進入民宅。拿了梯子、翻過牆，終於確定七十歲、行動不便的林照蘭女士在家，寒風中，一行人在屋外等了她四十分鐘，她才穿好衣服起身，看見她時，她已經餓到沒有力氣，癱坐在椅子上。這所有的一切，被社工戴如郁用手機拍了下來，裡面有林照蘭虛弱的身影、警察的關心、余輝雄來回踱步的焦慮和宋美智削蘋果的溫柔。

當我看到這些照片和影片時，實在驚嚇得說不出話來，那種懊悔無法形容，很氣自己做出那麼錯誤的判斷。從這個事件中，我再次照見自己的習氣，急功近利、沒有耐性，這些都是拍紀錄片的致命傷。努力檢討自己之餘，沒想到導演在旁邊竟然再補上一槍：「就算你去了，你也不見得有那個耐性在門口等四十分鐘！」此刻除了捶胸頓足，我不知自己還能做些什麼。

還好生命中，總是有貴人出現，社工戴如郁非常敏銳地把這些過程，分別用照片和影像記錄下來，而且不知道她為何那麼專業，把對話完整地收錄，沒有隨便關機、鏡頭也沒有晃動。整個下午導演拍的尋人過程，被這段影片整個收起來了，它是一個完整的戲劇曲線，有人物、碰到困難、試圖解決，最後帶來轉變。每每重看這一段影像時，都會打從心裡讚嘆，真是可遇不可求，同時也再次好好自我警惕，以後千萬不要再放棄任何一個可能性。

社工的手機拍下這些珍貴的
畫面，有了這一段，前面拍
攝的素材才能成立。

只呈現，不告知

《故事的解剖》一書中說到：「故事的可信度來自經過篩選的細節描述。別把觀眾當小孩，滔滔不絕地解釋，讓他們自己去看、去思考、去體會，再得出自己的結論。」如果你想要用告知的，說余輝雄夫婦如何投入人群、關懷個案，甚至不顧自己的年齡與身體狀況努力往前衝，但畫面只是一般的送月餅、坐下來講講話，這些都不足以證明所有你想說的事實。唯有遇到有轉折的事件，供給了夠多的細節，提出足夠的證據，並看到發生轉變，那先前所有你想表達的內容，全部都不言而喻了。所以我們希望帶領觀眾自己去感受，讓觀眾跟著鏡頭一起探索未知，觀眾和拍攝者一樣不知道下一步是什麼，所以他會好奇、會期待，就會投入感情，當最後的結局亮相時，情緒的強度就會如同他在現場般，身歷其境。

那天余輝雄夫婦發月餅的過程中，還遇到一個重要事件，就是拜訪了已經互動了將近十年的個案蔡進添。十七歲的女孩蔡進添，父親是老榮民，

母親是外籍配偶，十年前余輝雄夫婦發現他們時，老榮民躺在病床上，旁邊擺著三支氧氣筒，已經生命垂危；家裡不但沒錢，米缸也已經見底，一家四口面臨斷炊。余輝雄含著眼淚，趕快拿提款卡去領急難救助金，幫這個家庭暫時度過難關。老榮民走了之後，余輝雄夫婦開始陪伴這個家庭長達十年，申請補助款、陪伴憂鬱症的媽媽、鼓勵兩個孩子努力讀書。蔡進添說：「一個月會來一兩次，媽媽狀況不好的時候，幾乎每個禮拜都來看我們。」讓人充滿希望的是，蔡進添的功課始終名列前茅，這讓余輝雄夫婦幫得愈來愈勁。十年後，這個家庭漸漸站了起來，蔡進添也準備考大學了，如果當時沒有余輝雄夫婦帶著慈濟的資源來，這個家庭恐怕不會有今天。

過去式的考驗

不過考驗來了，剛剛講的故事全部都是過去式，怎麼呈現？關於人物的過去式，通常是大家最苦惱的部分。探索頻道和國家地理頻道做的精緻

111

紀錄片，有時候面對過去式，會砸大成本下去用演員來模擬，也有很多人會用廉價的情境畫面來取代。但在這部片子裡，我們沒有打算用過去式情境畫面的手法來呈現，那該怎麼創造事件，才能彌補過去十年的空缺呢？

想一想，這個故事的最大衝突是，十年的耐心陪伴後，一個是罹患癌症、垂垂老矣的老人家，一個是正待展翅高飛、前景一片看好的青春少女，如果能把這矛盾又複雜的兩線交織得充滿戲劇性，我們應該不太需要過去式的情境畫面，就足以吸住觀眾的目光。

在第一次的送月餅拜訪中，我們把握了這個事件，讓兩造透過語言回憶了過去，雖然只是語言，但基本的材料要先拿到，何況這場回憶，兩位主角透過引導全部潸然淚下，場面非常感人。提醒一下，拍攝這樣的活動，千萬不要以為這些回顧過去的動人語言會自己發生，在現場把基本的互動捕捉到之後，就要把場面的主控權拿到手上，清楚地知道在這一個場次你要透過提問，撞到什麼情緒？什麼材料？然後把自己投入其中，透過語言

和他們真情互動，把你的疑問提出來，引導他們發言，然後穿針引線，結果應該是不會太差。

接下來我們開始分兩線，準備發展事件。余輝雄部分，1、跟著去看病，來表現罹癌的事實，尤其余輝雄看的是中醫，會接受針灸治療，畫面能充分展現他正在與病魔搏鬥的過程。2、余輝雄的日常生活，拍攝他在有機菜園的耕種情形，什麼用途還不確定。3、余輝雄的慈濟活動，包含每個月的個案發放，以及大場面的年終慈濟歲末祝福活動，不管會不會用到都先拍下來再說。4、記錄他的太太宋美智的生活，尤其是跟先生罹癌有關的事件更好，以便互相呼應。5、余輝雄身體狀況下滑後到家中探望，捕捉身體的變化。6、拍攝余輝雄手抄法華經，來展現對信仰的堅定。至於蔡進添的部分，1、先進高中取得大學前的基本畫面。2、在余輝雄被兒子禁足養病的幾個月後，大膽安排蔡進添進行一次無預警的拜訪。

113

事件進行時，要有好的隨
訪，最重要的就是訪問者
的穿針引線。

事件可以合理創造

　　拍攝這一個宛如實境節目的場次時，我們的心臟都幾乎要跳出來，事前無法告知余輝雄，也沒辦法作任何安排，否則驚喜感就會不見。幾乎是一場賭注，成功、失敗就看老天爺了。買了禮物，寫了卡片，所有的過程都一一記錄、訪問，然後帶著蔡進添往余輝雄家前進。接下來的互動，就非常動人，尤其在這一個場次，場面不完全成功，但經過剪輯挑選之後，還是請大家看紀錄片《如常》，透露了蔡進添透過教育部辦理的「希望入學」，考上臺灣大學政治系的消息，可想而知，老人家聽到了會有多麼欣慰。

　　這件事告訴我們，事件不一定是用等待的，也可以用創造的，只要事先想清楚，創造這個事件的目的是否不合理，是否違背主角的意志，如果沒有，他們也欣然同意，那就大膽去做。得知蔡進添考上臺大是個巨大轉

115

折，也是這個故事的第一個高潮，但身體愈來愈差的余輝雄卻被兒子沒收了汽車鑰匙和駕照，沒辦法再繼續做訪視的工作。雖然狀況每況愈下，但余輝雄還是發願抄完一部經，不輕易向命運之神低頭。俯首案頭，那盞昏黃的小燈已經用了三十年，一字一句地抄寫經典，但經典裡的話，這一生已經用行動來實踐。等了將近半年之後，我們拍到了蔡進添走進臺灣的第一學府臺灣大學，在充滿都市感的圖書館看書，騎著腳踏車在椰林大道徜徉，陽光就打在蔡進添的髮梢上，隨著風飛揚，多麼有希望！

另一頭的余輝雄身體愈來愈虛弱，走路已經需要人攙扶。這一對夫妻結縭超過五十年，我曾經幻想過，要讓兩位老人家去海邊吃個浪漫的燭光晚餐，重溫一下當年戀愛的時光，我在臺東都蘭找到一家外國人開的、充滿異國風情的義大利餐廳，幻想著哪一天這樣的場景出現在我們的畫面裡。不過就在閒聊的過程中，兩位老人家提到，十幾年前他們經常兩人結伴去海邊，他們不是去約會，而是去撿石頭為慈濟的賑災基金做義賣。頓時我

蔡進添憑藉貴人相助與自
己的努力，徹底翻轉人生。

默默在心裡慚愧了起來，也立刻打消了義大利餐廳的愚蠢想像。

我開始想說服兩位老人家、其中還有一位罹患癌症，有沒有可能跟我們去一趟海邊。這個念頭想了幾個月，有機會就向菩薩祈禱，能不能幫助我們，讓我們拍到這樣動人又不可多得的畫面。如果有這麼浪漫、訴說著回憶、又象徵著生命如海水潮起潮落的場次，這個故事在視覺上、在結構上就真正地收起來了。真的很幸運，那天我們向余輝雄的太太宋美智探詢，有沒有可能跟我們去一趟海邊，沒想到余輝雄女兒立刻問父親：「我們一起去好嗎？」我們在一旁非常驚訝，因為身體虛弱的他已經很久沒有出門了。沒想到經過女兒的鼓勵，隔天，我們的車就載著兩位老人家，緩緩地向海邊開去。

這個本來完全不可能出現在畫面裡的事件，就如奇蹟般的成行了。這是事後，余輝雄女兒給我們的出現的留言：「其實二位帶給我們的，不僅僅只是

畫面的美而已，更多的是在此刻沉悶的生命末期，能再度喚起了爸爸在過去曾經很努力用心付出的生命，和曾經美好的回憶。回來的那天晚上和隔天，他一直說二十多年前的沙灘很美，海邊、沙灘好美麗。謝謝兩位，那天出遊，讓身為子女的我，有機會能夠再度地喚醒他過去年代的善心與善行，帶著美善的心，去面對生命即將轉換到下一世的勇氣與方向。」看到這段留言，淚水已模糊了視線。

宋美智與余輝雄，他們是
吃過苦的臺灣二、三年級
生，曾經非常貧窮，最後
選擇了一條助人的路。

千萬別執著於過去式

多次參與與各個公益團體的影像志工座談，發現大家最常提出來的問題，竟然就是過去式如何呈現。大家說到：「他訪問講了那麼多過去，而且非常精彩，但是我到底要用什麼畫面來呈現？」不過我深深覺得，大家一直被卡在過去式的原因，是對於拍攝對象的現在進行式缺乏足夠的關注。如果你以為前面和大家分享的余輝雄與宋美智的故事沒有精彩的過去式，那就大錯特錯了。兩位老人家一位曾經開運鈔車，一位騎腳踏車送鮮奶三十年，在工作場合遇到的每一個人，最後都成為他們的慈濟會員，全盛時期會員人數高達一千人。此外兩位老人家在家裡為善競爭，彼此競賽功德款的數字，他們還共同捐了三個一百萬給慈濟。他們帶出來的慈濟家族人數眾多，徒子徒孫不斷拓展，還曾經辦過一個大型的家族聚會。此外，他們三十年來經手的個案千奇百怪，而且為了能堅持做訪視工作，宋美智的心路歷程更是高潮迭起。的確，這一切都非常精彩，但在拍攝前期我們

就知道必須捨棄。捨棄精彩的過去，專注地看他們的現在，從現在的變化中去觀察、深入、創造，然後找出每個人、每件事背後的潛臺詞，就一樣能說出精彩的故事。

不過很遺憾的，余輝雄沒有等到這部紀錄片的完成，就在二○一八年十月十五日凌晨十二點二十八分於臺東聖母醫院安詳往生，遵照他的遺願，大體捐贈給慈濟大學成為大體老師。心裡由衷地感謝他給我們這個記錄的機會，我相信他留下來的人格典範足以傳世。

婉婷的眼淚

故事還沒完，所有的故事在我們離開臺東時還在繼續，這是紀錄片的天性，故事不會因我們拍攝停止而停止。還記得那個歡天喜地去念護理學校的原住民少女林雅觀嗎？半年後我們到屏東的慈惠醫專探望她，那天她

穿著護理科系的實習服裝，正在專業的護理教室學習幫病人量血壓，看得出來她真的很喜歡護理這個專業，對未來也有很多的想像與規劃。但差那麼一點點，她就得留在深山部落，成為一個照顧阿嬤、養雞種菜，然後找個合適的人招贅、生幾個娃兒、打點零工的典型原住民婦女。此刻的雅觀，她有機會透過一項專業，編織她人生的夢想，但這樣的運氣，不是人人都有。

雅觀成長在臺東泰源山區部落的隔代教養家庭，隔代教養的原因是因為母親棄養，而且她的母親不只棄養了她，還一併棄養了五個小孩，然後行蹤成謎。

只要一講到這個女兒，阿嬤就罵個不停，問起雅觀對媽媽的看法，她說：「媽媽是全世界最醜的女人。」站在攝影機對面的我們，真的不忍心看著她憤怒的眼睛。棄養的五個孩子裡面，林婉婷是林雅觀的妹妹，今年

半年前送雅觀（左）去上學，阿嬤還擔心得掉眼淚，半年後再去看雅觀，穿著護士實習服的她，已經非常有自信。

國三，二〇一八年底我們再去他們家中探望時，我天真地問起了婉婷對於半年後高中生涯的規劃，婉婷怯生生地說，她的規劃是念普通高中，然後考兩年制的士官學校。我又天真地問起阿嬤的想法，以為另一段原住民少女求學記又要上演，沒想到阿嬤馬上接著說：「書就念到這裡為止，婉婷我一定要留在身邊，我身體不好，打針、煮飯都需要人。你想去哪裡玩阿嬤都帶你去，但你不可以離家去讀書。」阿嬤話才說完，婉婷的眼淚就從眼眶裡直直地落下來，旁邊那位曾經幫助雅觀上學，個性活潑、積極、能力過人的師姊蔡秀琴，頓時竟然無計可施。

後來蔡秀琴把婉婷拉到旁邊，淡淡地嘆了一口氣跟她說：「沒事，師姑祝福你，我們再一起想想辦法。」婉婷的頭低得都快要碰到膝蓋，蔡秀琴則反覆搓揉著著手上的衛生紙說不出話，一旁拍攝的我們大氣都不敢吭一下，空氣瞬間像結凍了般，只聽到山谷裡呼嘯的風聲。我們都明白，這是多麼難解的習題，一邊是比天高的養育之恩，一邊是自己的前途，但一

個十四歲的孩子連做選擇的權利都沒有。離開之後，心頭實在放不下這個孩子，只能拿起電話撥給慈濟的社工戴如郁，告知這樣的僵局，拜託她無論如何幫忙多留意。

拍紀錄片時，與受訪者交流的深度，有時會遠遠超過身邊的朋友。我們會理解他所有的難題、關注他的情緒，知道他的想望，但大部分時候，我們能做的很少很少。之於婉婷這個小女孩，我只能拍拍她的頭，叫她要加油，然後收起攝影機、帶著這個無奈僵局悄悄離去。如果後續能有戲劇性的轉變，我一定要拿著擴音器要昭告天下，這不僅是她人生的大轉彎，也是慚愧的紀錄片工作者內心的救贖。

作家許榮哲在《小說課Ⅲ：偷電影的故事賊》中這樣描述：「最少的場景，最少的人物，卻因為編劇巧妙的編織進多道相互拉扯的力量，進而造成兩難選擇，多方衝突，因而從頭到尾張力無限。」戲劇就是衝突，衝

突才會引人入勝，才會看到人性的複雜度；真實人生裡，同樣也存在著許多兩難、衝突和複雜的人性，但那不是戲劇張力，是某個人、或某些人有血有淚的真實遭遇，如果透過影片能喚起大家一起來關心、甚至改變，身為紀錄片工作者會非常欣慰。

群像怎麼捕捉

在紀錄片的段落中，有時會脫開主要人物線，在有明確主題的前提下，進行群像的捕捉。好比紀錄片《如常》，它刻劃的是臺東慈濟志工對弱勢族群的關懷與照顧，但我們有沒有辦法透過一整組的畫面，來讓觀眾奠定弱勢族群的樣貌與狀況。臺東的弱勢族群不外乎老人和小孩，我們採取了兩個不同的策略來觀察這兩個族群。首先麻煩慈濟基金會的社工，針對全臺東的個案做地毯式的調查，我想要找出最能夠以視覺就能表達弱勢老人的個案。這裡我強調的，不是最有故事性，而是最能以視覺表達。影

像的傳達，百分之八十靠視覺，百分之二十才靠聽覺，這一個段落，我們希望不用聽故事，光用看的觀眾就能感受。

於是我提出了幾個要求，環境要有最大差異化，好比深山、海邊，居住環境要夠有特色。社工真的很厲害，我們一共拜訪了八到十位老人家，有的就住在海邊，有的住在南迴公路的中心點，有的住在深山，有的住在部落，有的住在廟裡。老人家的家裡更是千奇百怪，有的陰暗潮濕，有的掛滿動物骸骨，有的貼滿耶穌畫像，有的放滿木刻作品。他們的個性也各有特色，有的會充滿感恩，有的會頤指氣使，有的哀傷嘆氣，有的無法言語、只能瞪大眼睛。我們去拜訪每位老人家，拍下他的身影，記錄下屬於他的生活氛圍，也訪問他關於獨居的心情。最後，導演把這些老人家組合成一個段落，有些場次甚至只用一顆鏡頭，但組合起來，不用任何導引，光是畫面，你都能感覺到那份淒涼與寂寥，這就是我們要的。

小孩子的部分，我們換了一個策略，因為如果手法相同，也會顯得老套。由於慈濟這幾年有補助泰源國中棒球隊寒暑假的餐費，我們就決定從泰源國中的孩子下手，這個年紀的小孩雖然比較難搞，但絕對比小學生更有表達能力和思考性，加上有棒球做為視覺的主基調，我們認為會很有特色。但問題又來了，棒球隊有七、八十個孩子，怎麼樣找出屬於臺東、弱勢兒童青少年的現象呢？導演靈機一動說：「請學生寫作文，題目是『我的家庭和我的未來』。」

非常感謝呂明璜主任的幫忙，那一天的晚上，棒球隊集合在圖書館，山裡面靜得連小狗的腳步聲都能聽到，但我卻在泰源國中，聽到七、八十個孩子一起振筆疾書發出的巨大聲響。筆滑過紙張，敲打在木頭桌面上，一字一句，孩子們書寫著家庭與未來，看著他們抓破腦袋的專注神情，那個晚上其實非常非常感動，而這些畫面，我們也都如實地記錄下來了！

作文來到了我們手上，一篇一篇讀，心裡隱隱作痛。我們挑選了大約十個孩子，在隔天開始進行訪問，從他們的夢想中，你會感覺到他們不是無憂無慮的國中生，而是背著家庭原罪的青少年，他們愛打球，但他們更想要賺錢改善家計。而家庭的不健全，更使他們幼小的心靈受創，幾乎每個孩子的願望，都只是要有一個完整的家而已。訪問最後一個孩子時，他一說到爸爸、媽媽，眼淚就從眼角硬生生地滑落，一身帥氣的棒球裝，一張無辜的臉龐，一滴滾燙的熱淚，讓拍攝的我們不禁紅了眼眶。而這一組透過訪問與棒球串起來的影片段落，把臺東弱勢孩童的處境表達得淋漓盡致、絲絲入扣。

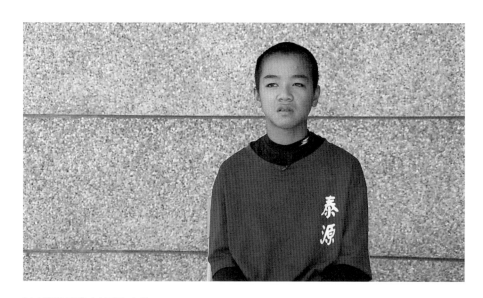

紅衣服的棒球少年與灰色的
磨石子牆形成強烈對比，透
過鏡頭，我們希望能多聽一
些他們內心的渴望。

讓主角站在對立的兩端

「主角和主角故事只有在對立力量迫使下，才能在理智面引入入勝，在感情面扣人心弦……」好萊塢編劇劇這麼教，就算是紀錄片也通用，我們來看幾個例子。二○一○年四川大地震發生兩年，我們被派到四川進行採訪，認識了當時從學校廢墟裡面被救出來的幾個孩子，其中一位是十三歲的魏雲露。替魏雲露設計事件時，我們選的第一場是讓幾個孩子去遊樂園玩。做地震專題，理當回顧災難，或看學校的重建、看家屋的新生、看志工的付出，但為什麼我們選擇了遊樂園，原因就是製造反差。雖然四川什邡鎮上的雲霄飛車有點陽春，但加快的速度感還是讓三個十幾歲的孩子笑得開懷，彷彿地震從來沒有發生過。但是當魏雲露回到宿舍，拉起褲管，露出被截肢的半條腿時，我們知道地震的傷痕永遠不會消失，就烙印在這個有著甜美笑容的孩子身上。但如果直接從傷痛來，痕跡太明顯，觀眾會從一開始就知道這是個災難回顧片，故事沒有經過鋪陳，不會產生驚奇感。

但由於遊樂場的歡愉、孩子的笑容會產生誤導，以為是什麼溫馨陽光的動人故事，此時當小女孩露出壓斷的半截腿時，觀眾會心頭一震，啊！地震真的好無情啊！這就是我們期待的感嘆。

就在觀眾被壓斷的半條腿驚嚇之餘，很快又被我們在現場捕捉到的另外一個對立事件帶走。那一天，大概有六、七個女孩和魏雲露一起待在宿舍裡面聊天，我沒有問大家，當時地震有多可怕，有多少好朋友就在你們旁邊死去，而是問了他們一個瞬間就會尖叫的事：「魏雲露有沒有喜歡的男生？」哇！幾個女孩的笑聲幾乎要把宿舍屋頂給掀了，接下來的互動我不必介入，就開始像滾雪球一樣自然而然地發生，誇張的手勢、害羞的臉龐、女孩之間的推來擠去，要多熱鬧就有多熱鬧。傷痛，總會隨著時間過去，少女情懷總是詩，每個女孩都盼望愛情，被地震壓斷腿的魏雲露也是。

看到這兒大家又開始擔心，這樣拍會不會離題？在這裡付出那麼多的

慈濟人該怎麼呈現？首先要說明的是，在影片裡，每個人物都有自己站穩情節的方式，很難一人通吃多個面向。魏雲露的角色，談的就是劫後餘生如何樂觀地迎向未來，一樣是地震後非常需要的精神向度，因此這裡採取不混雜著慈濟基金會以及志工對災區的付出。即使我們也有安排魏雲露走進慈濟蓋的希望工程，並談到對新建築的信心，但依然不是魏雲露這個人物所要呈現的主題。其他的主題，我們必須尋找到更適切的主角，來完整而具體地呈現。

遊樂園和談戀愛，基本上和地震呈現出嚴重的對立面，但也就是因為看到主角在對立力量的拉扯下，呈現出更人性的面向。人性是永遠不會退流行的主題，面對災難，人要求生；活下來之後，要努力成為一個正常的人。當我們看到斷腿的小女孩那麼積極樂觀地要活出自己嶄新人生，我們還有什麼好自怨自艾的呢？這部片子叫《川流不息》，歡迎大家去看。

《川流不息》影片連結

既申論又反諷

有時候所謂的對立力量，我們會採取反諷的手法。像是紀錄片《奔流》的一開場，我們找到了一個來自貴州的女孩，叫汪麗。值得一提的是，自從男主角鄒主福在半山腰大喊「上海，我來了！」之後，我就把貴州、上海當作本片重要的關鍵字，後續延展的人物或劇情，都以從貴州山裡的孩子透過讀書脫貧，到上海讀書圓夢來發展。於是我們透過學校找到鄒主福的學姐汪麗，汪麗高中三年一直領慈濟的助學金，最後考上上海理工大學，我們決定到上海拜訪汪麗，看看能不能拍到什麼好的情節。

在透過通訊軟體聯繫時，我和汪麗聊了許多學校的生活，交談過程中，我發現兩件事很有趣。1、她去上海讀書一年多了，至今沒去過上海地標外灘。2、她這學期的體育課選的是國際標準舞，因為她說，她從鄉下來，城市裡的事情樣樣都不懂，她認為應該要學點交際舞，將來比較好打進上

流社會。光聽到這個理由，我在臺灣這頭就簡直快要笑彎了腰，因為這個小女孩實在太可愛太單純了。

對話中的這兩個線索讓我覺得非常寶貴，於是到了上海，我們就先以這兩個角度進行拍攝。和汪麗以及她的朋友直接約在上海外灘，那是上海最繁華的黃浦江畔，據說她們光從學校搭公車來，就花了一、兩個小時。

一到了外灘，情況就更有趣了，汪麗看到電視裡的東方明珠塔就在眼前時，臉上露出劉姥姥進大觀園般的喜悅；而且當她發現外灘竟然不是一個海灘，而是一條河時，她立刻打電話給她媽媽，用貴州的家鄉話和媽媽大大炫耀了一番！光把這段語言捕捉下來，就能看到其中的趣味。他們靠著讀書，從三級貧困縣躋身國際大城市上海，要的就是農村裡沒有的機會，這個事件，光用視覺加上語言，就確實地表達了這個強烈的反差。

貴州來的汪麗（中）認為，
學習社交舞有助於她融入
社會。

不過更有趣的，還是那堂社交舞課。五十位大學生在體育館裡，聽著老師的口令，正在練習國際標準舞的舞步，手左擺右擺、腳交叉向前，但汪麗怎麼跳就是和大家不同方向。還記得汪麗說，她認為應該要學點交際舞，將來比較好打進上流社會嗎？想著這個牛背上長大的女孩，正在為著自己的前途拚搏，就連社交舞，也列入她的必備條件時，是不是充分感覺到那種五味雜陳與諷刺呢？社交舞與前途也許不一定會產生正相關，但對於好不容易離開農村的汪麗來說，她只能一個都不放過。

別窄化你的主角

再來談談這部紀錄片裡的重要主角慈濟志工。一直以來，慈濟志工的形象實在太教忠教孝，這麼說沒有不恭敬的意思，我只是一直希望大家一定要把慈濟人當作是尋常人，唯有當慈濟人成為一個尋常人時，他才會有血有淚，成為故事裡面稱職的主角。事實上每個人的人生都是波瀾四起，

一雙紀錄片的眼睛　138

有時候是說故事的我們窄化了主角的視野！在紀錄片《奔流》裡面，困在大山裡的孩子想翻身，慈濟是來自千里之外、帶著千萬人愛心、想助一臂之力的臺灣慈善團體。在眾多志工中，我們出發前就找到一位來自廣東的臺商陳絹媛，至於找到的方法很簡單，打聽這次的志工來自哪裡？確定來自廣東之後，再透過人脈打聽哪一些志工參加這次的發放？誰是裡面比較關鍵的角色？然後趁推薦人選還在臺灣時，立刻前往拜訪，確定人物的表達能力、故事性、配合程度和可能的拍攝場次，討論清楚之後就剩下執行能力的考驗了。

陳絹媛，一個見過大風大浪的女臺商，在廣東工作超過二十年，相當有成就。但加入慈濟之後，經常到貴州訪貧、助學，抱著一份回饋的心，陳絹媛做得樂此不疲。故事如果說到這裡，實在不痛不癢，雖然我們記錄了陳絹媛在貴州的種種善行，但這個人物沒有遇到困境、並產生危機，當然也就沒有試圖解脫的種種步驟，缺少了故事的基本條件，人物就會扁平

139

而缺乏吸引力，看久了就會覺得慈濟人都一模一樣，沒有各自的特色。所以離開貴州後，我們去了廣東，直接到了陳絹媛工作的地方去觀察。

印象中的臺商應該都滿風光的，也許事業版圖很大、也許賺很多錢，至少經歷不凡。我們要求到陳絹媛的工廠和住處去瞧瞧，說服了一下，她也就答應了。沒想到陳絹媛沒有住在豪宅，她就住在上班的工廠裡。一樓是日夜輪班的生產線車間，二樓就是臺幹宿舍，陳絹媛的住處其實就是一間套房，這的確把我們嚇了一跳。進行專訪時，我們問她這二十年在中國大陸最遺憾的事是什麼？她才把心中的痛說了出來。年輕時為了事業、為了自己的興趣，把先生、孩子丟在臺灣，獨自到大陸拚搏，孩子的童年不但沒有陪伴，連女兒考大學聯考時，她都在大陸上班趕不回去。說到這裡潸然淚下，想想自己雖然賺到了錢，處境卻跟生產線上離鄉背井的農民工沒什麼不同。也因此加入慈濟後，她特別喜歡去助學，那個心態是彌補，彌補這麼多年沒有陪伴小孩的愧疚。

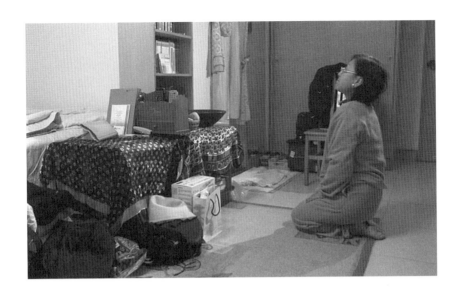

脫掉制服，其實每一位慈濟志工
都是有著喜怒哀樂的平凡人。

劇情走到這裡，人物愈來愈立體了，這一個關於陳絹媛個人的場次與事件，雖然並不如想像中的困境與試圖解脫，但也終於擺脫慈濟人單一的面向，我們看到制服背後曾經有過的掙扎與懊悔。最後我們把陳絹媛與農民工拿來做比擬，這是作者的看法，也是我們提出帶點反諷、同理甚至不捨的觀察，大家不都是為了一個不得不的理由，拚命向前奔流嗎？但更重要的是，陳絹媛這個角色終於慢慢俱足了故事的要件，成為動人的篇章了。

別下過於天真的結論

還記得前面我提到，來自貴州貧困家庭、在上海銀行工作、從事程式設計的佘光津嗎？當時我們設定他的角色，是未來的鄒主福，我們必須知道，靠讀書脫貧的農村青年念完大學之後，要如何在大城市打拚？很幸運的，這位佘光津非常典型，他有一股置之死地而後生的豪邁感，他說：「我空著手來，大不了再空著手回去。」我們安排了他穿西裝搭地鐵，呈現一

種在大城市求生存的競爭感；也到了他宿舍，發現他的室友各個來自五湖四海，每個人都拽著一個夢想到大城市來打拚。但其中最有趣的一個事件安排，也出於巧合。一起去吃飯的過程中，我們巧遇了房屋仲介的店面，大家七嘴八舌地在那裡討論起來，原來想要在上海買一間套房，對這群年輕人來說，幾乎是比登天還難，也因此有人吃了三年的泡麵，才攢到了一間小套房的頭期款。

也就是說，當鄒主福在貴州的半山腰上大喊「上海，我來了」時，他以為只要讀書就能脫貧，上大學就能翻身，到了大城市就能富裕的想像，最終也可能無法盡如人意。的確，我認為紀錄片的結論，最怕的就是天真。

如果你看完一部紀錄片，發現導演帶你走了一大圈之後，給了你一個過於天真的結局，其實聰明的觀眾是會產生懷疑的。在這部片的最後，我們還是點出了無情的事實，雖然孩子們那麼努力，慈濟人那麼有愛心，但小小的個人，又如何有能力與整個大環境抗衡呢？這是一個互相犧牲、互相成

全、互相幫助的動人故事，所有人奮力向前奔流，而我們則賣力地記錄下屬於那個時代的矛盾與難題、精神與毅力。

這一個單元的副標是這麼寫的：「陪他走一段才刻骨銘心。」在主角的人生裡面，我們選取某些事件跟他一起經歷，然後透過背後潛臺詞的暗示，把事件編輯成有意義的段落。事件就是改變，它將引發觀眾的特定情緒，也將呈現某種特定的人生觀點，所以拍片時，別忘了把你的雷達全開，去偵測所有可能有意義的事件，累積了足夠有轉折的事件，故事的骨架就已經漸漸成形。

四、專訪技巧——

與人互動的奧祕

拍紀錄片，訪問是其中一項很重要的材料。我常說，訪問其實是一個鬥智的過程，是彼此掂斤兩的時刻，是不是做了功課才來，其實一下子就會被發現。所謂做足功課，包含你對受訪者的背景、專長、經歷是否都已經蒐集過一輪；未開機前做的田野調查，是不是已經消化整理，並有了清楚的次第；現在臉書發達，你是不是已經把受訪者最近的行蹤，和他關心的事都摸得一清二楚。這些終將反應在你和他的互動之中，也會決定你訪問的品質。

怎麼訪問最難教，因為這跟個人的生命經驗、人格特質有絕對的關係；此外，不斷地練習，以及透過成品檢視結果，更是重要的關鍵。以下是我粗淺的訪問步驟，整理出來僅供參考。

1、讓受訪者放鬆

有機會和想學拍紀錄片的同好互動時，我都會先問：「你覺得你是一個和別人很快混熟、人際關係上很主動的人嗎？」多數人都跟我搖搖頭。

其實除了和家人、熟悉的朋友同事談話之外，所有的陌生拜訪大家都會有壓力，我也不例外。但如果訪問是你的工作項目之一，害羞、怕生、慢熟這些特質，可能得暫時跟它說再見。你得活潑、快熟、愛笑、好奇、溫柔、專業、充滿熱情，在訪問的當下，不是受訪者在主導，控場的人就是你。

你的提問與帶領，會決定了這段訪問的氣氛。所以，做足功課之後，記得想方設法地跟你的受訪者裝熟，當你很放鬆、很自在，初次見面就好像認識他三年、五年時，其實他很快也會卸下心防。

你會問，到底怎麼裝熟？怎麼讓受訪者放鬆？我自己的習慣，是從你觀察到，或是事前打聽到跟他有關的事攀談起。

147

為了幫《遠見》雜誌拍攝「臺青北漂」的專題，我們在北京找到一個長得標緻、又會讀書的臺大畢業高材生。她為了在中國大陸闖出一番事業，住在一個實在不忍卒睹的分租雅房裡。房間燈光昏暗、廁所男女共用、馬桶佈滿尿漬。訪問一開始我沒有直接問她留在中國奮鬥的企盼是什麼？而是不斷發出不可思議的語調問她：「父母看過你的房間嗎？他們的意見是什麼？他們怎麼捨得你過這樣的日子？」前後大概花了十分鐘對她表示無限的同情。這是我的觀察，也是我切入訪問的方式，它發自我內心的真實感受，也是我同理她的方法。透過觀察她身邊的細節同理她的處境，不但可以拉近和她的距離，也有機會強化訪問內容的精彩度。

周思妤在北京的房間燈光昏
暗、廁所六人共用而且房租
高昂，在這裡打拚的日子並
不輕鬆。

在上海拍攝年輕有為的臺灣建築師，訪問前我就興奮地告訴他：「你知道嗎？我們剛從現代建築之父柯比意在法國的代表作廊香教堂回來耶！」這樣的景點，除非是建築同好，很少人會去造訪。剛好，我們也是現代建築的愛好者，這樣的開頭瞬間拉近了距離，也在對方的心裡奠定了一個「是我族類」的好感。尋找到你和受訪者之間的共通處的確非常重要，共同的經驗或話題瞬間就可以打破陌生的高牆。

記得我去池上拍幾位老人家，他們都是環保志工，年紀都七、八十歲了，訪問的過程中，剛好有人想來租屋，我沒有置身事外，反而是在旁邊雞婆地幫老人家出主意。結束拍攝後的一、兩天，在路上偶遇我的主角時，她很開心的跑來跟我說：「我聽你建議裝了熱水器，房子租掉啦！」頓時我成了和她有共同話題的朋友，真的非常有趣，也覺得特別溫暖。其實拍紀錄片這件事，還滿有助於調整性格的，因為你得在意別人、傾聽別人，花時間在別人身上，日積月累之後，你的自私會縮小，你的熱誠會愈來愈

明顯。

慢慢熟稔以後，就得切入正題。想要問出有深度的內容，你一定要在意他最在意的終極目標。每一個人都會有一個願意為之生、為之死的目標，不管是正在尋找，還是已經找到，身為訪問者一定要有這樣的洞察，因為人天生就有尋找終極目標的能力。他之所以會成為你的受訪者，通常他的終極目標一定符合你的主題，於是接下來的這段訪談，不是為了完成工作的你問他答，而是一段關於專業知識的、人生目標的、生命熱情的深度交流。長度大約控制在四十分鐘到一個小時，期待在你來我往的過程中，激盪出溫熱的火花，那是非常美妙的經驗。

2、讓他照順序說

看到這個標題，千萬別以為我打算花幾個小時，聽受訪主角一生的故事，畢竟每一個紀錄片主角的背後，都有著我們設定的主題，既然我們不

是做他的人生傳記，當然就沒有必要從頭到尾把他的人生故事聽一遍。照著順序說，意思是在你心中已經有了預設的訪問方向後，讓他照著發生的時間序說，照著分類說，千萬不要跳來跳去。也就是你不會讓他一下講童年，一下講婚姻；一下問他大陸創業的遭遇，一下問他怎麼排遣思鄉的寂寞。這種照時間序、照類別的問法，對雙方都有好處。第一，你不會亂、不會漏，再來，對方也比較好鋪陳他的情緒。

舉個比較單純的例子。二○一二年，為了幫《遠見》雜誌製作「年輕人憑甚麼贏」，我們拍了一位音樂家最後去賣早餐的故事。如果依照之前給大家建議的原則，也就是照著順序說，那一定不會從賣早餐開始問起，而是先理解他風光的音樂家經歷。

以下是我訪問前心中的提綱順序。

1、高中的時候怎麼會開始吹豎笛？

2、明明念的是普通高中，怎麼會有那種勇氣，大學想去考音樂班？

3、人家都說學音樂會餓死，你大學念音樂系，家裡沒有反對嗎？

4、第一次站上指揮臺，心情有沒有超激動？從來沒有想過會有這一天？

5、走進國家音樂廳表演的那一天，你心裡在想些什麼？爸媽做何反應？

6、畢業後，音樂能不能讓你維持生活？

7、年紀輕輕就一個月賺十萬，你為何不開心？

8、為什麼變成單身？

9、不教音樂後，怎麼謀生？

10、音樂家開早餐店，身段要怎麼放下來？

11、音樂夢還在嗎？

12、未來的計畫是什麼？

以上的概念，就是照著故事發生的順序問，照著時序來，讓受訪者一段一段的回憶、闡述，並透過你問題的引導，不只談經歷，還要反應價值

153

觀。最好用的訪問都不是描述事實，而是感觸、見地、看法與自己形成的世界觀。這些足以讓人願意傾聽、同理，甚至產生觸動，發生影響力。

類似這樣的訪問順序，大部分我都在腦子裡構思完畢，但不熟練的人，可以先擬好題綱，比較不會漏掉或緊張。但千萬不要照著題綱念問題，這跟對著你的受訪者喊五、四、三、二、一再開始訪問一樣糟，會讓你的受訪者緊繃起來，馬上意識到攝影機的存在，而不是在聊天。題綱只是幫助你不疏漏，但自然的語氣，機智的互動，才有可能換到有效而生動的訪問。

3、訪問不只做一次

不管有幾個拍攝天，訪問都應該先做。你可能覺得先把事件拍完整了、了解得更深入了之後再問，但我認為先訪問好處多多。因為可以先一步取得有效材料，然後從訪問內容中去發想拍攝內容。而且訪問不只做一次，

拍了一、兩天甚至一段時間後，你們之間更熟悉、更有默契了，換個背景再問一次，保證會取得更棒的材料。

還記得拍攝《如常》的第一位主角陳瑞凰時，關於她的訪問，我們就先做了兩次，每次都接近一個小時。大多數的受訪者都不擅言詞，他們沒有辦法用很精準的語言、很生動的描述、甚至有高度的觀點來回答我們的問題，這是常態，所以千萬不要有錯誤期待。但相處了一年之後，彼此的了解愈來愈多，感情也愈來愈深厚，慢慢變得像朋友時，紀錄片的剪接也到了尾聲。明明知道已經盡力了，但到底還有沒有機會更好，我們永遠不知道。

奇妙的是，因緣來了，就在業主審完片也大致滿意後，我們仍然為了他們的一點點期待，決定再去一趟臺東進行補拍。也因此我們重新對陳瑞凰進行了專訪，再一次問她關於自己病到無法起身、拖累家人、想自殺等

重複的情節。很奇妙的是，這一次的情緒、用字、強度都更準確了，導演帶著這些全新的訪問重新進行剪接，那個段落竟然如有神助一般，更加鮮活了起來。這個故事對我最大的啟示莫過於「天道酬勤」，當然最要感謝的，還是老天爺的賞賜。

4、能反問就不直問

直著問，代表你還不知道答案，或對他不夠理解；但反著問，表示你已經充分理解他的行為或價值觀，然後做球給他，神奇之處就由他來展現。

和慈濟人文真善美志工互動時，我做過這樣的一個練習，要求志工在認識我大約半小時之後，站起來訪問我。一個聰明伶俐的志工是這麼問的：「老師，臺北好不容易放晴，今天是星期六，這麼好的天氣你為什麼不和家人出去走走，卻願意千里迢迢來這裡幫我們上課呢？」這個問法實在令人激賞。如果今天他的問題是：「請問老師，你願意撥時間來幫人文真善美志

工上課的原因是什麼呢？」說真的，一聽這個問題就挺沒勁兒的，中間的差異，相信聰明的讀者應該立刻心領神會了。這個反問的方法適用在任何地方，重點是你有沒有學會反問的竅門，個中關鍵就是，你有沒有讀他讀到心坎兒裡罷了！

有一次聚會，和一位為殘障運動員費盡心思的女醫師聊天，她說起自己是如何被身障者在運動場上展現優美肢體所感動，而開始願意為他們四處奔走，無論是開設特別門診、陪他們出國參加國際比賽、為他們在醫院爭取資源，甚至陪他們遠赴花蓮換義肢。這時我竟然冒出了兩個問題，首先我問她：「你成家了沒有？」她跟我搖搖頭說：「還沒，所以才會這麼雞婆。」沒多久之後我又問她：「你一定很寂寞喔！」這個寂寞不是指沒有伴侶，而是在這條為身障運動員努力的路上，她應該是孤軍奮戰，很少人會支持的。這個時候，這位女醫師應該突然覺得被讀懂了，眼神亮亮的，點頭如搗蒜。

157

我沒有問她說：「你這樣做真辛苦喔！」因為這樣聽起來看似恭維，其實不痛不癢。而是我理解到她的那些努力背後，必然挫折無限，而且極度孤獨，於是我用高度的同理心，反著問了她一句：「你一定很寂寞喔！」那種瞬間被了解的感覺，就是你要給受訪者的感受。當他感覺到自己被你徹底了解後，那樣的互動就會極度真切，產生火花，訪問也會得到很好的效果。

5、敏感問題不迴避

常常我們會用「消費」這個字眼，來形容媒體從業人員對於受訪者創傷的挖掘，但拍紀錄片這麼多年來，即使碰觸到受訪者敏感的情緒，我卻從來不覺得是消費。首先，我們帶著善意而來，是關心，是理解；再者，採訪過程中其實也是一種陪伴，因為拍紀錄片花的時間長，一趟、兩趟之

後，彼此會建立信任、培養感情，到後來其實就像朋友一樣。

更何況，有時候傷疤說出來，比避而不談好。不管在臺灣還是大陸，遇到被父母遺棄的孩子，我都還是會去試著問問看孩子的反應，當他們把那憤怒、不解的情緒發洩出來，我覺得也是一種治療。獨居的老人我也會問，孩子去哪裡？老人通常話匣子一開就停不下來，他們需要的其實是關心。所以，我從來不迴避敏感問題，而是用我最大的熱誠與同理心去直接面對。

還記得二○一二年到二○一三年之間，我們在幫客家電視拍攝八位果農的故事。其中一個故事是記錄種植甜柿的農夫阿智，兩年之間我們進出臺中摩天嶺非常多次，在那裡度過了春夏秋冬。這個故事的主線是描述兒子阿智繼承父業，一起用慣行農法種植甜柿，有一年卻農藥中毒，和父親雙雙掛急診，最後走上自然農法的故事。

訪問農夫阿智時，他要我
們靜心聆聽果園裡蟲鳴聲，
這個段落成為影片開頭，
奠定了這位農夫的性格與
價值觀。

《傻農阿智》影片連結

拍攝的過程中，一家人都對我們很友善，即便看著阿智採自然農法種植後，一年的收入從可以買進口休旅車，變成只能買腳踏車，但他的雙親還是保持風度，盡量支持兒子。大約拍了半年之後，有一天傍晚，我和何明瑞導演被阿智的雙親約談了。他們面色鐵青，覺得兒子再這樣繼續下去，根本沒有收入。他們說起過去是怎麼苦過來的，現在好不容易能豐衣足食，卻看著一塊價值不菲的農地被兒子這樣糟蹋。

導演反應非常靈敏，他把我一個人丟在現場，自己走到攝影機旁默默按下開關開始錄影。阿智的母親繼續對著我抱怨，你們這樣一直拍，就是在鼓勵他這樣做是對的，你們應該告訴他，不要那麼堅持，理想雖然重要，孩子的未來也很重要，沒有錢怎麼栽培孩子。我坐在那非常忐忑地聽，也繼續試著從對話當中，真正理解他們不滿的情緒。我沒辦法答應他們，我會去說服阿智，我還必須讓他們知道，我們會繼續拍完，不然前面投入的工都將化為烏有。

161

有時候這種看似並不嚴重的衝突，卻比抗爭推擠還強烈，因為那些言語的背後是愛，是複雜的矛盾。我們是外人，但卻有幸參與了這段家庭的糾葛，我們不能迴避、不能閃躲，我們必須跟著阿智一樣承受壓力，那股壓力會一起蔓延到作品裡，讓觀眾一起感受，這才是反應真實。拍紀錄片不是搓湯圓，然後閉著眼睛以為世界太平，唯有提起勇氣面對現實，作品才有意義。

6、用你的表情回饋

語氣、眼神、表情都是採訪者最好的工具，雖然在訪問的過程中，基於收音考量我們必須默不做聲，但你的回應全都寫在臉上，都在與他互動，他們會充分感受，不只感受，你的表情對受訪者來說，還會是莫大的鼓勵。

我有很多機會去跟大眾分享，我發現自己講得最好的場次，都與互動有關。如果因為場地的關係，必須和聽眾保持距離，然後唱獨角戲，那天的演講一定效果平平。如果能夠讓我和聽眾靠近，並且處在同一個高度上讓眼神有接觸，所有奇妙的事情都可能發生。如果他們眼裡有光芒，再遠我都看得到；他們是否認同我的想法，從表情裡我就一目了然；最棒的就是即興演出的 QA，也就是現場問答，那些即興的問題或答案，通常都是最美妙的所在，因為那不只是解答疑問，而是在一個有焦點的議題上，進行意見的交換與情感的交流。

其實訪問也是這樣的，絕對不只是我問你答的過程，而是紮紮實實地進行一場深度的情感交流，所以每當做完一個精彩的訪問，我覺得對彼此而言，其實都是一件很享受的事。閒談時我們總是喜歡插科打諢，但在燈光和攝影機的誘導下，人們會願意敞開心扉的。

當然，我們也會碰到表達能力極差的受訪者，怎麼講都是樣板性的語言，怎麼挖都無法深入，這個時候我會建議，也許坐定的訪問不適合他，那就讓他邊做事邊講好了；如果還是不見改善，也許換個人物會是一個選項。但這一切的評估，最好在田野調查期，還沒跟人家說定要拍攝時，就做出精準的判斷，以免得罪了人。

7、技巧性地打斷

我們無法要求受訪者各個都是天生的演說家，每個人有自己的慣性和敘事方法，所以訪問的時候一定得很認真地觀察他說話的習慣。有的人總是不願意直接回答你的問題，而是喜歡舉無數的例子，然後掉進細節裡。這樣的人或許善於說故事，但沒有說理能力，所以當你嘗試了幾次不見效果時，你得試著幫他歸納，從他的語言中萃取出幾個核心要素，然後讓他再講一次。

我拍過一個老人家，講到他的土地被國家限制使用卻不徵收，就抱怨個不停，而且這種抱怨幾乎停不下來，這個時候你必須很技巧性地打斷他。

打斷的方法不是跟他說：「不好意思，你講這些我用不上⋯⋯」而是趕緊找到一個對你來說更有效的問題，然後以好奇的語調，不著痕跡地在正確的時間點巧妙切入，把他的注意力徹底轉移。這的確不是件容易的事，有時得鼓足勇氣，不過當你愈來愈有自信，練習久了就能得心應手。

另外，有時候訪問不一定是單人，而是兩個人一起問，這個時候你一定要不斷觀察兩人各自的特長，和他們可能擦出的火花。什麼問題問誰效果比較好，你得邊問邊判斷。有一回訪問一對夫妻，我發現先生怎麼說都是樣板語言，太太卻完全相反，講話又有情緒又有恨。當你發現這個事實時，很快就該知道如何處理了。此外，當你問A，發現B在哭時，記得趕緊將A畫上小小句點，把球丟給情緒更濃的B來發揮，否則時間點一過，

情緒就會消失，那就大大地得不償失了。

還是要再提醒一次，訪問時，控場的人是你，不是受訪者，能夠洞悉對方的喜怒哀樂，找到深刻又濃郁的互動方法，該打斷時不要害怕，相信一定會問到很棒的答案。

8、隨訪一定要充分把握

比起坐定訪問，其實隨訪使用的機率也非常高，不亞於坐定的訪問。

所謂「隨訪」，就是在拍動態事件或畫面時，與鏡中主角所產生的問答。

當我們在拍攝一個事件時，我們會先用 follow 的方式，也就是跟著主角的腳步，把真實的互動記錄下來，因為這些真實的互動通常絕對不會有第二次，第一次沒把握到就完蛋了。在真實的互動過程中，有些語言的產生，需要採訪者進行一點刺激，所以你得開口問，開口問之前要確定你的攝影

機和你關注同一個方向，免得你問到了精彩的對話，攝影機正在補捉特寫

那就糟了，所以兩個人的默契真的還滿重要的。

舉一個例子，有一回去拍攝慈濟的一位慈善個案，是一位十五歲的國中男孩。他家住在釋迦園中的臨時工寮，沒有自來水也沒有熱水器，所以我問他：「你在哪裡洗澡？怎麼洗？」當他指著屋外的露天浴場告訴我他如何燒柴、如何洗澡時，我用了都市鄉巴佬語調驚訝地問他：「冬天你在這裡洗澡？」他的回答是：「對啊！」後面的潛臺詞是：「這值得大驚小怪嗎？」這段對話很日常，帶點趣味，也如實呈現了城鄉生活的巨大差異，對影片還是有加分的作用。還是提醒大家，這些自然的互動不會自己出現，但只要使用對的情緒來刺激，它就會發生。建議大家可以在我們做的每一部紀錄片中去觀察，所有在事件中聽到的很棒的隨訪，八成以上並非自然生成，而是適時、適當地開口問所得到的結果。

167

雖然條列了一些過去採訪的經驗，但我覺得不斷自我充實，多讀書、多看紀錄片和電影才是根本之道。特別喜歡作家吳明益寫的一段話：「即使不是讀書人，也應當讀書。即使成為一個騙子，也應當成為一名會讀書的騙子。只有讀書，才是最有魅力的事。」透過累積練習自己的觀察力、感受力、思考性和看事情的高度，但回到採訪線上時，不談理論、不掉書袋，用你誠懇的態度和親和力去與人互動，過程是非常美妙的。

五、故事結構——

完整的架構

任何創作都需要

關於故事的結構，比採訪技巧還難說明，因為這沒有公式，相同的材料交給不同的人，也必然得出不同的結果。因此我打算以舉例的方式，把我們做過的作品，用表格的方式整理出來，讓大家一目了然地去看導演如何架構影片，以及每一場的目的。

這雖然有點像事後諸葛，也就是看著成品倒推，但至少我們可以透過解構的方法，去看看創作者的思路。不過在分析自己的作品之前，先讓大家看一下我曾經把李安導演的電影《飲食男女》做了逐場的研究，雖然花了很多時間，但過程卻覺得非常有意思，大家也可以重看這部經典之作，然後比對一下我們對每個場次的看法是否有出入。

《飲食男女》 分場表

場	地點／時間	人物	劇情	場次目的
1	臺北街頭／日		（上片名）	很尋常、有時代感的臺北
2	老房TOP／日			交代外觀
3	廚房／日	郎雄	俐落地處理活魚	廚師高手
4	廚房／日	郎雄	廚師俐落身手備菜的特寫、下音樂、演員名字介紹	有節奏的廚房
5	院子／日	郎雄	抬頭聽鄰居噪音、院子抓雞（音樂、人名暫停）	尋找目標
6	廚房／日	郎雄	烹調、起鍋的特寫、表情、動作、設備，描述高超的廚藝（音樂、人名再起）	五星飯店的廚藝

15	14	13	12	11	10	9	8	7
廚房/日	雷蒙家/日	教會	辦公室/日	院子/日	速食店/日	辦公室/日	公車/日	廚房/日
郎雄	吳倩蓮 雷蒙	楊貴媚	吳倩蓮	郎雄	王渝文	吳倩蓮	楊貴媚	郎雄
吹鴨子	做愛/倔強的神情	教堂聽牧師布道	辦公室加班/雷蒙（感情伏筆）	烘北平烤鴨	速食店打工/同事互動（感情伏筆）	在航空公司的辦公室辦公	聽故障的隨身聽/神聖的表情	講電話/與臺灣名人的合照
奇怪的象徵	與教會的價值觀做反差	再次說明對信仰的虔誠	暗示周日的時間	交叉剪接	說明年齡 透露與父親的晚飯約會	說明工作性質	說明對信仰的虔誠	宣告了廚師的地位

23	22	21	20	19	18	17	16
院子／夜	街道／日	公車站／日	家門口／日	廚房／日	速食店／日	院子／日	雷蒙家／日
郎雄	吳倩蓮	王渝文	楊貴媚	郎雄	王渝文	郎雄	吳倩蓮 雷蒙
北平烤鴨出爐／鄰居的卡拉ＯＫ（伏筆）	雷蒙開ＢＭＷ送吳倩蓮回家	搭公車回家／小跑步	找男友被潑冷水	太太遺照pan到郎雄	與小芝芝男友對話	舀醬缸裡的材料	對話中交代了離家的念頭／已分手的關係
	不同方式回家，說明人物背景	說明趕時間	感覺到性格的怪異	說明鰥夫身分	眼神透露好感	交叉剪接 時間感	刻劃吳倩蓮心中許多的矛盾

29	28	27	26	25	24
家裡／夜	圓山廚房／夜	圓山廚房／夜	圓山廚房／夜	圓山飯店／夜	家裡／夜
三人	圓山飯店／夜		郎雄 領班		四人
收菜／大姊表達不平衡／三人對家裡關係的看法迥異	改菜色	各種菜餚烹調的特寫	用pan讓郎雄走進圓山飯店 主觀鏡頭與follow穿插 領班為郎雄穿廚師裝	外觀	楊貴媚禱告／其他人各做各的開始吃飯／略冷淡的氣氛（味覺喪失的伏筆）／言語中帶出梁伯母一家／二女兒買房被察覺要搬出去／對話中老有爭執／一通電話爸爸外出／留下很悶的三個女兒
同屋簷下的三姊妹關係並不和諧	說明郎雄危機處理能力	說明緊張氣氛	製造壓迫匆忙感 說明郎雄身分		衝突的開始

一雙紀錄片的眼睛　174

36	35	34	33	32	31	30
教室／日	公園／日	家裡／日	圓山走廊／夜	圓山廚房／夜	家裡／夜	圓山飯店／夜
老師 學生	郎雄 珊珊	二三女兒	郎雄 老溫	郎雄 老溫	三姊妹 錦榮母女	郎雄 老溫
化學老師上枯燥課程／打瞌睡傳情書的學生	慢跑，看珊珊擠公車	叫起床，對老三溫柔，跟老二老是鬥嘴	喝醉的兩人感嘆人生	廚房裡小酌兩杯，鬥嘴、感嘆	錦榮母女與朱家互動、帶出梁伯母回國、老大要承擔照顧父母的擔子	老溫肯定菜餚滋味／客人滿意／領班如釋重負
刻劃古板的性格	心疼珊珊	表達父親跟老二老是對衝	點出片名	兩人交情良好	錦榮母女亮相、以朱家第四個女兒身分為結局埋下伏筆	再次說明郎雄在工作上的成就

44	43	42	41	40	39	38	37
學校外／日	學校／日	教室／日	辦公室／日	院子／日	視聽教室	教室／日	教室外／日
楊貴媚 體育老師	珊珊 郎雄	楊貴媚 體育老師	吳倩蓮	郎雄	王渝文	楊貴媚	楊貴媚 體育老師
等公車／正式互動	送便當、引起圍觀	下課、目睹脫臼	做簡報、介紹李凱	晒女兒打結的內衣、絲襪	上法文課	揉爛情書	把丟進教室的扔回去，體育老師很帥地答禮
眼神透露好感	累積在錦榮家的重要性	增加以後共同的話題	展現工作能力 遇上競爭對手	嚴肅與現實的反差		對白中透露對感情的缺陷	好感眼神留下伏筆

51	50	49	48	47	46	45
雷蒙家／夜	白北街頭／夜	辦公室／夜	巷子／日	家裡／夜	辦公室／夜	速食店／日
吳倩蓮 雷蒙		吳倩蓮 總經理	郎雄 珊珊	郎雄 大女 二女	吳倩蓮 李凱	王渝文 朋友男友
吳倩蓮煮菜、說菜、回憶童年	轉場	外派升官	交換便當	寫食譜／備課／叫春的貓／老是放錯的內衣／被諷刺的大姊	電梯口無言邂逅	告知朋友已離開，一起吃路邊攤
與家裡的關係糾葛 無心談情說愛			兩人互動愈來愈多		心中互有好感	試著橫刀奪愛

58	57	56	55	54	53	52
學校／日	速食店／日 男友家／日	學校／日	辦公室／夜	速食店／日	公寓／夜	圓山／醫院／救護車
楊貴媚 體育老師	王渝文 男友	楊貴媚 體育老師	吳倩蓮 李凱	王渝文 小芝芝	錦榮 梁伯母	郎雄 老溫 家倩
騎車呼嘯而過，沒有停留	男友表白／去家裡／暗房中牽起手	收到情書、體育老師示好	討論工作／喝酒	男友不來找，小芝芝失落	下大雨搭計程車／溫伯母對事情嫌東嫌西	老溫病倒／家倩來訪／家倩與溫伯伯對話
捉摸不定的愛情	感情的起點	誤導觀眾	日久生情	王渝文心虛	人物亮相／展現難相處的性格	旁觀者清

65	64	63	62	61	60	59
大賣場	雜	學校／日	家裡／夜	家裡／日	醫院／夜	建地／日
吳倩蓮 李凱		楊貴媚	四人	二三女兒 郎雄	吳倩蓮 郎雄	吳倩蓮 雷蒙
大賣場／發現是大姊的男友	老三公車讓坐孕婦／珊珊的便當被圍觀／老二辦公室討論	又收到情書／環顧四周的老頭／體育老師唱卡拉OK／楊貴媚唱聖歌／體育老師邀請郊遊	吃飯／尷尬氣氛／房子被倒，郎雄說：你可以繼續住家裡衣服又分錯／梁伯母來訪	叫起床	老溫出院／看到郎雄來醫院／吳倩蓮哭	新買的房子被倒了
高潮前的伏筆		呼之欲出的戀情 繼續誤導觀眾	令人討厭的梁伯母	彼此心裡的疙瘩沒放下	心中的巨人也會倒下	希望幻滅

72	71	70	69	68	67	66
雜	雜	家裡	按摩店	家裡／夜	速食店	街道／日
		老大 老二	郎雄	四人	王渝文 小芝芝	郎雄 錦榮
雷蒙家被拒／老溫回崗位／突然掛掉／金寶山	老二升官／梁伯母對郎雄囉嗦／按摩店按摩／老二與李凱接吻／發現大姊的祕密	對話，談妹妹、李凱、爸爸和兩人之間	泡湯	鄰居大聲的卡拉OK／老三宣佈懷孕，搬出去住	發現橫刀奪愛	便當的祕密
失去的累積	高潮	用爭執化解矛盾	壓力的釋放	高潮	轉折	關係的連續

78	77	76	75	74	73
家裡	家裡/夜	雜	家裡/夜	畫廊	家裡/學校
吳倩蓮		郎雄/老二	錦榮、領班、郎雄	吳倩蓮、雷蒙	楊貴媚
做菜／老三不回來／錦榮懷孕／郎雄恢復味覺／握住老二的手	老大誠摩托車／郎雄燒菜／老三為老公撥頭髮／敬酒／郎雄說出與錦榮相好的祕密	叫起床／想溫柔卻沒辦法／整理房間／梁伯母來訪／按摩／老大回家搬東西／老二會李凱／老二會老三	老爸老二目送／老大宣佈已結婚／乘摩托車離開／勸不要退休／梁伯母暗示對郎雄有意思	一個去荷蘭，一個要結婚，牽扯不清的男女關係到終點	喇叭大聲放聖歌／打扮妖豔去學校／上司令臺／與體育老師接吻
大破大立後的和解	大高潮		時間一直流過準備迎接最後的高潮	主角持續的轉變又一個高潮、重大轉變	絕地大反攻

《飲食男女》真的是一部結構非常完整的電影，光是把上面的分場表讀一次，都還是能感受到那人物亮相、性格描述、事件鋪排、各種兩難、意外橫生，然後高潮迭起。作家許榮哲在《小說課Ⅱ：偷故事的人》就給了我們一個絕佳的公式：1、目標；2、阻礙；3、努力；4、結果；5、意外；6、轉彎；7、結局。再回頭看一下《飲食男女》，其實也不脫這個故事的公式。

回到紀錄類的文體，接下來第一個和大家討論的作品叫做《黑手變金手》，是二○一二年我們幫《遠見》雜誌周年做的微電影，導演是李文鴻。這是一個很典型的勵志人物故事，總長六分十七秒，很符合現代人用手機觀看的長度。請大家先從網路上看一下影片，然後對照這個結構來進行分析。

《黑手變金手》
影片連結

《黑手變金手》分場表，6分17秒

場	內容	長度	使用方法	場次目的
1	序場	53秒	1 用字幕反問：不讀書就沒有未來嗎？ 2 畫面集錦 3 語言集錦	引起動機
2	求學階段功課很差	45秒	1 透過務農場景呈現出身 2 透過家人有情緒的語言奠定人物背景	背景介紹 1
3	曾經是不良少年	34秒	1 用字幕反問：不會讀書愛玩陣頭＝無藥可救？ 2 找回過去的老朋友 3 透過場景、情節重建回憶過去 4 透過好友的樣貌、談吐看到差異 5 透過好友逗趣的語言理解背景	背景介紹 2

6	5	4
家庭的壓力	幫助遭遇的學生	找到人生方向
45秒	1分13秒	57秒
1 用家庭生活呈現主角其他面向 2 用和太太的對話展現壓力 3 用字幕反問：高材生愛上修冷氣的會幸福嗎？ 4 用語言呈現只要努力，什麼都有可能	1 用特寫的短鏡頭製造節奏 2 用學生的短語言，展現和主角相同的過去 3 用特寫、有動作點的鏡頭呈現學生的拚命 4 用字幕說明資訊 5 用主角的語言既產生結論，也做轉折	1 用字幕轉折：我不會讀書，但我會修冷氣 2 透過夜晚師生練習場景，展現努力不懈 3 把人生轉折用語言表達 4 使用照片看到出國比賽的戰績 5 使用字幕看到歷年成就，奠定人物地位
小挫折	面向拓展	生命轉折

7	迎向未來	1分10秒	1用一場計時的比賽，來看訓練的艱辛 2用有高度的語言準備做結論 3用學生努力的畫面搭配短語言展現希望 4用字幕說明主角最新的進展 5用音效加字幕呈現本片的結論 只要努力，黑手也能出頭天	尾 光明的結

這是一部很陽光的影片，目標明確，就是要講一個不愛讀書的孩子透過技能翻轉人生的故事。先用這個故事公式來檢查。1、目標：不會讀書也可以有未來。2、阻礙：小時候愛飆車、玩獅頭。3、努力：選擇技職教育。4、結果：為國家出國比賽拿到獎項。5、意外：遇到和他一樣不愛讀書的學生。6、轉彎：即使太太不諒解也要幫助學生。7、結局：帶著學生闖出一片天。

雖然在意外、轉彎、結局的部分，比較不像劇情片那樣出其不意，畢竟真實的人生，大部分沒辦法像電影那麼精彩，但我們依舊能看到敘事的結構上，的確不脫這基本的公式。

第二個要分析的，是電視臺二十四分鐘的節目《傻子書店》，也是請大家先上網看完影片，再來分析結構，網路上影片被拆成了三段，請大家務必一口氣把三段看完。

場	內容	長度	使用方法	場次目的
1	序場	2分17秒	1 用主角國信念左派的書展現調性 2 用氣氛畫面和特色音樂介紹獨立書店 3 用訪問把左派的想法與書店連結 4 用多人集錦的訪問堆砌主題 5 上片名：傻子書店	引起動機

	2	3	4
	為什麼要開書店	呈現老闆忙亂特色	呈現老闆的堅持
	1分26秒	2分48秒	2分55秒
	1 用訪問說明鄉下書店的匱乏 2 用訪問說明父母對於賣書的不支持 3 用旁白和書店基本畫面介紹洪雅書房 4 用字幕畫重點 一店裡不合時宜，滿櫃子盡是前瞻 濁水溪以南最有個性的書店	1 大量運用事件與現場音 2 事件一：回顧書店關門時留的字條（用證據呈現過去式），然後用字幕畫重點。書店特色1：老闆經常不在 3 事件二：客人在周日誤闖書店，透過互動與旁白，呈現這家書店經營不易卻有神聖地位，然後用字幕畫重點。書店特色2：話超多、結帳超久	1 客家歌手到書店唱歌、演講 2 透過別人訪問來說老闆的堅持與神奇 （別人說更有說服力）
	背景介紹	呈現特色 1	呈現特色 2

7	6	5
保留城市歷史	父母的擔憂與支持	經營困難
6分15秒	2分	2分23秒
1 到正在興建的公部門建築前倡議 2 透過朋友父母訪問半支持半嘲諷 3 國信介紹玉山旅社 4 修建過程的資料片 5 客人參觀，用訪問說明留老屋的意義 6 用MV手法呈現老建築的美好 7 在老房裡辦活動 8 透過訪問展現保留城市歷史的決心	1 用旁白開新議題：有機農業 2 支線人物出現，用逗趣的現場音呈現父母的擔憂 3 用國信與父母的對立訪問製造衝突與趣味 4 用旁白作小結，並展開下一段	1 透過訪問和找義工事件呈現經營不易 2 用字幕畫重點。書店特色3：找不用薪水的店員 3 透過第二組客人的等待呈現國信的慌亂與大家的支持相挺 4 用字幕畫重點。書店特色4：讓客人甘願等待
開展新議題	出色的支線	遇到難題

8	結尾：有理想就有人支持	1 描寫國信生活品質不佳 2 拍攝者忍不住與書店客人抱怨 3 透過捐款事件看到有理想就有人支持 4 透過字幕畫重點。歷經網路泡沫、SARS、金融風暴，11年了，洪雅書房還活著 5 集錦畫面和強而有力的訪問穿插做結尾	前進感的 結尾

《傻子書店》是我自己滿喜歡的一部作品，雖然只是電視臺的線上節目，但當時拍攝的量，已經超過一個線上節目所應該花費的資源。因為預算的限制，一般半小時的線上節目，拍攝天是三天，《傻子書店》我們大約拍了七天。但後來大約有一半的素材，被導演束之高閣完全沒用，而這一切的考量，都與如何聚焦有絕對的關聯，材料的取捨與順序的安排，就是結構影片時最重要的考量。

這部片的結構比較不典型，也就是不那麼像故事公式，它比較像一篇小品的散文，用大量偶發的事件堆疊，來呈現導演對主角的詮釋。看起來結構有些鬆散，也沒有明顯的危機或衝突，但這種不太引導、不強烈告知的散文式結構，我認為閱讀起來非常有樂趣。前題是，你蒐集到的影像材料，能夠支撐這樣的敘事方式。

為什麼紀錄片常說蹲點拍攝，什麼是蹲點？擬好腳本，然後對著腳本的設計來拍攝，是很務實的方法，但也比較難有驚奇。充分理解你想要拍攝的主題、選好人物以後，和主角坐下來討論一下在預定的拍攝期內，大概會發生什麼事，可以安排什麼事情後，就開始陰魂不散地黏著他，是我們大部分的做法。只要夠勤勞、夠敏銳，一定會有出其不意的收穫。

當蒐集完所有的拍攝材料後，第一步當然是看帶。非線性剪接的時代，我們還是堅持把所有拍攝帶以「不快跑」的方式看過一次，包含挑出所有

的 ok take，也就是去掉 NG 畫面的可用素材，以及挑出所有可能的有效現場音。另外，所有的專訪全部發聽打，雖然成本很高，但剪接時卻可以事半功倍，而且提高精準度。

準備進行剪接時，很重要的一個步驟，是將素材在紙上分類。把拍到的場次照順序寫下來，然後照類別再排一次，清楚分類以後，才知道材料的分量。然後開始用你覺得合適的起承轉合試著寫結構，結構旁邊寫下足以支撐的拍攝材料，這樣的書寫盡量不要超過一張 A4。有了這張結構表，有的導演已經可以開始剪接，有的則成為企劃撰寫腳本的重要依據。下面是傻子書店的結構表，僅供大家參考。

《傻子書店》結構表

場	內容	材料
1	序場	書店空鏡
2	為什麼要開書店	書店有客人光臨的基本畫面
3	呈現老闆忙亂特色	事件：第一組客人造訪
4	呈現老闆的堅持	事件：客家歌手講座
5	經營困難	事件：第二組客人造訪與國信持續講電話
6	父母的擔憂與支持	事件：到自然農法的田工作、父母來幫忙
7	保留城市歷史	看城市建築、介紹旅社、資料片、客人參觀旅社、玉山旅社辦活動
8	結尾	集錦材料

建議大家可以挑你想參考、而且你很喜歡的作品做這樣的練習，你會發現每個人的敘事方法都不一樣，這跟經驗、素養與熟練度都有很大的關聯。所有的學習都是從模仿開始，所以不用擔心模仿抄襲，模仿久了就會找到自己的風格。就算你沒有打算拍紀錄片，拆解電影一樣非常有趣，你只要拆解一次，下一次再看電影時，你就不只是一位吃爆米花看熱鬧的觀眾，而是能洞察編劇、導演手法的偵探了。

試圖拆解好萊塢

　　二○○五年上映的《史密斯任務》，是一部非常典型的好萊塢電影，有大明星、有大場面，當然也有令人驚嘆的票房，高達 4．78 億美元，我們就試著來拆解一下這部精彩的電影。在這種以三幕劇為基礎的好萊塢電影裡，最重要的就是製造危機，解決危機，所以《史密斯任務》的一開

193

場，就馬上點出婚姻危機這個問題，但這個破題看似奠定基礎，其實也是誤導，因為觀眾會以為這是部探討婚姻關係的文藝片，但後來卻成了意想不到的動作片。

編劇使用倒裝手法，所以劇情開始回溯。從地點在哥倫比亞、背景是戰爭畫面、男女主角的神色裝扮都在預埋伏筆，即使兩人很快進入熱戀，但都暗示著這將不是一個尋常的愛情故事，所有刺激的元素也在助長著戀情的溫度，很快地，他們走入了婚姻。

幸福的故事怎麼可能出現得這麼早？如果是，這齣戲就演不下去了。

時間過了五、六年，對比之前的熱戀與動盪，史密斯夫婦成了極其平凡的美國中產階級家庭，接下來的所有細節的鋪陳，都在回應一開始的危機，從兩夫婦的互動與導演設計的鏡頭中，我們都明顯地發現，他們兩個人的心，已經漸行漸遠了。

這部電影使用了大量的交叉剪接來製造節奏，由於主角只有兩夫婦，非常單純，所以這樣的交叉不會讓觀眾迷路，反而製造了閱讀樂趣。故事一層一層往下鋪，婚姻危機、彼此冷漠、各自隱藏許多祕密，第一個大轉折已經呼之欲出，原來他們兩個各自都是殺手。

為什麼這兩位殺手特別迷人，是因為他們除了殺人不眨眼之外，一旦回到日常生活後，他們就像尋常百姓一樣，一起共度晚餐、一起參加社區家庭聚會。這些身分的偽裝、婚姻的偽裝都讓主角更加充滿神祕感，當然也預告著更大的衝突即將出現。

接下來的故事就比較單純了，一個巨大的危機開始出現，在一次共同的任務中，史密斯夫婦發現了彼此殺手的身分，為了生存，他們必須把夫妻的情分放下，然後置對方於死地。兩人的交鋒一次比一次狠、場面一個比一個大、打鬥一場比一場激烈。相信觀眾在看這些精彩的打鬥時，一定

195

猜得到史密斯夫婦終究不可能這樣一直打下去，危機一定要出現轉折。劇情急轉直下，他們赫然發現敵人其實不是對方，而是他們的公司想要消滅他們，於是兩人開始攜手面對一個更大的危機。即使一邊看著那些驚險的打鬥，一邊早已預料到最後主角一定會完勝，但這些預判還是不減損觀眾的興致，我們仍然目不轉睛地看下去，這就是三幕劇的魅力啊！

故事推演到最後，在槍林彈雨中主角大獲全勝，下一幕回到一開頭心理醫師的場景，兩個人的婚姻在共同突破一個巨大的難關之後，來到最完美的狀態，觀眾也因此得到了一個昇華的結局，婚姻原來可以這麼美好。

還是必須說，這樣的電影實在非常好看，但如果所有的故事都套用這種公式，沒有第二種、第三場敘事的可能性，那就實在太無聊了。下一次有機會再去電影院看電影，除了一邊預測劇情、一邊拆解導演手法外，也別忘了試試不同的類型，必然會有全新的體驗。

完整分析《如常》

　　看完了精彩的好萊塢商業片，我們也來拆解一下規格比較完整的紀錄片是如何結構的，我就以最近期的作品《如常》來做舉例，雖然它是由慈濟基金會委託的紀錄片案，但內容並不涉及組織的宣傳，完全是街頭巷尾裡小人物的生命故事，只是他們剛好是慈濟人而已。

　　這部片子的拍攝期跨越了一年半的時光，包含車程，總拍攝天數約在六十天上下，拍攝帶的長度大約一百一十六小時，合計是七千分鐘，最後剪出七十五分鐘的片長，接近一百比一的概念。在紀錄片產業規模不成氣候的臺灣，這樣的規格雖然很難和國外相比，但對於從事紀錄片工作的團隊而言，我們已經非常珍惜。

如何擺脫樣板

紀錄片一開場，是晨光露臉、風光明媚的臺東，但在主角陳瑞凰亮相後，第一場進來的事件就令人瞠目結舌。一個滿臉皺紋、輕微失智的獨居老阿嬤，三天前才因為不小心在自家跌倒受傷，縫了十幾針。當瑞凰一行人來探視時，那蹣跚的步伐、那簡陋的拐杖、那疼痛的表情，任何人看了都心生不忍。很棒的是，主角瑞凰立刻決定帶她去醫院換藥，從跌倒到換藥，都是沒有預期的突發事件，我們站在鏡頭背後，滿懷感恩地把這些過程如實記錄下來，因為知道這些都是最寶貴的材料。

獨居老阿嬤美妹的家，堆滿了十幾年來她撿回收的戰利品，探視過後的隔天，經過她的同意，慈濟動員了十三位志工進行清理，三頓半的環保車裝滿兩輛，才幫她清出一條比較寬敞的路。一邊拍攝有規模的清掃畫面，導演也沒忘捕捉瑞凰與老阿嬤的互動。輕微的失智，表現在他們趣味又令

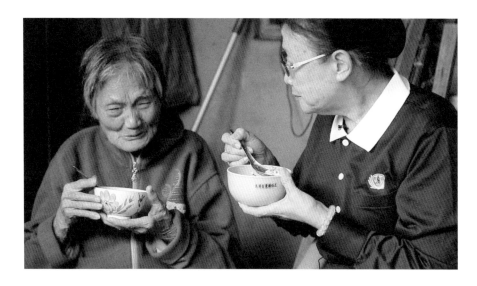

美妹阿嬤的遭遇堪憐,從她
的狀態就可以窺見獨居老人
的窘迫。

人心疼的對話中，六十七歲瑞凰照顧八十七歲的獨居阿嬤，兩個人的互動既沉重又諧趣，它讓這場打掃充滿耐人尋味的細節，一點兒也不像樣板的活動。

捨去了娓娓道來，一開場就選擇比較突發的事件、比較輕快的節奏，和略有規模的場景。因為當時我們就設定，這部紀錄片希望能進戲院，和比較多的觀眾分享，所以策略的定調是在一開頭就得抓住目光，這是取捨後的結果。

獨居老阿嬤的事件，是主角故事的一個重要背景，說明陳瑞凰因為慈濟人的身分，一直在從事慈善訪視的工作。但陳瑞凰是誰？她有什麼遭遇值得我們關注？她有什麼目標想要達成？又遇到了什麼兩難的課題？下一段我們就必須清楚地做人物描述，否則觀眾會一直迷路。

主要主角需要背景資訊

原來陳瑞鳳有先天性心臟病，嚴重的時候臥病在床，只能靠她的小姑翻身、餵飯，她幾度想自殺，不想再拖累家人。還好先生、孩子、小姑的鼓勵和包容，讓瑞鳳暗自發願：「只要能讓我站起來，我一定要幫忙人、服侍人。」奇妙的是，後來她的身體真的慢慢好起來了，於是她義無反顧地投入慈濟的工作。

這些口語描述的背景，先使用了瑞鳳的看病場次，提出生病的證據；然後再使用了有經文唱頌的早課，暗示了宗教對於主角的幫助。節奏也選擇平板的調子，因為快慢的調節，對影片來說是極度重要的。接下來的場次更加日常了，先是瑞鳳與先生家常的互動，然後一次又一次付出的行動，沒有說任何大道理，但透過畫面很微細地捕捉，看到瑞鳳終於能走出病痛，然後成為一個能付出的人。這對一般人或許不難，對一個幾度瀕死的人來說，我們已經能充分感受到那份珍貴。

201

證據、證據、還是證據

接下來就是前面說過的，透過次要主角，來強化主要主角的重要性。

我們要怎麼證明瑞凰在行善的路上不是只做表面工夫，而是真的有成果？關鍵就是找到成功案例。透過篩選，我們找到了她輔導的個案林淑燕，首先理解她喪夫的遭遇，以及瑞凰對她的幫助，但那都是用告知的，無法取信觀眾。於是我們接二連三捕捉了三場強而有力的證據，證明淑燕在瑞凰的幫助下，如何一步步走出生命的困局，這些場次全部都是有意識地操作與安排，絕對不是運氣。

淑燕在颱風天跟著瑞凰去探望獨居的老阿嬤，淑燕跟著瑞凰為個案送去新床，淑燕再跟著瑞凰一起做環保。在每一個行動中，說出發自內心的感嘆，每一個證據都在證明我們的主角瑞凰不僅走出自己的病痛，還結結

像這樣的畫面，如果沒有
後面千迴百轉的過程加以
支撐，就容易流於表面。

實實地拉了淑燕一把。這其中還安插了一段獨居老人的群像與行動，都在企圖說明：擁抱人群，永遠是治療傷痛的特效藥。淑燕就在瑞凰的引導下，走出命運的困局；而主角瑞凰也在這一條付出的路上活出了價值。

這一段完整的故事，大約花了二十五分鐘，時間是重要的容器，一個能讓觀眾有起伏、有轉折、有感受的故事，還是需要一定的篇幅。故事往下進行，議題開始轉彎，表現手法也略做調整，先透過泰源國中棒球隊一段有設計感的群像訪談，呈現出孩子對未來的天真，但幾分鐘過後，我們看到天真的背後盡是創傷。單親、缺愛、貧窮、隔代教養的現實如影隨形，這就是臺灣偏鄉的實況。這些現象，慈濟人打算當社會新聞觀看、還是決定參與其中，紀錄片得用事件向觀眾展現。

理解哭點，是經驗換來的

於是原住民少女林雅觀的求學記出場了，先是說明年幼時被母親棄養，然後是國中畢業後阿嬤不同意升學，最後是神祕師姑出現扭轉了僵局，接下來出場的，就是一個極為珍貴、不可多得的現在進行式。在陪伴雅觀從臺東前往屏東上學的路上，我想不只紀錄者，連觀眾的心都在飛揚，宿舍的陽光、雅觀的眺望、太平洋的湛藍，那一條長長的、沒有盡頭的道路，在畫面與音樂的暗示中，不安的心終於可以稍微放下，即使需要幫助的孩子成千上萬，但能幫一個就是一個，不放棄就有希望。

影片來到這個位置，是一個很重要的高潮，非常多觀眾回饋，看到這一段時，眼淚再也忍不住地流下來。這是理解材料的強度，以及掌握結構的鋪排後，重要的經驗值轉換。當情緒推到高點，就需要宣洩，這時，空拍的速度是快是慢、空鏡該留多長、音樂要選哪一種類型，都決定了能不

能把觀眾滿到喉嚨的情緒，一股腦地傾瀉而下，恰如其分地拿捏，成了導演最大的考驗。

高潮過後，影片還沒結束，得放緩下來，展開另一個篇章。新的人物亮相，是余輝雄和宋美智，他們與出身貧困家庭蔡進添之間的動人故事，前面都已經敘述過。來看一下導演怎麼透過結構編織高潮過後的新段落，又如何保持著高速的前進感，一路衝到終點。

多線交織考驗觀眾

先透過訪視工作理解余輝雄、宋美智慈濟人的身分，再經由兩組訪視對象來展現他們在慈善工作上的力度。一個是陪伴十幾年的蔡進添，一個是三顧茅廬、動用警察才開門的獨居老人林照蘭。接下來故事開始兩線交叉進行，送雅觀上學的師姊蔡秀琴在三個月後再度訪視雅觀阿嬤，透過時

間差看到雅觀的現況，非常開心；但才剛有一點喜悅，劇情又回到余輝雄、宋美智這對夫妻身上，這時觀眾發現，他們正面臨癌症的考驗，處在人生的最低潮。沒多久，得知余輝雄生病的蔡進添進行探視，難過之餘，給了余輝雄一個莫大的驚喜，她已被臺灣大學錄取，故事再度被高高揚起。

時間繼續在走，但好事沒能成雙，再過幾個月，蔡秀琴再度探視雅觀阿嬤，赫然發現雅觀妹妹成為下一個輟學對象，情節又陷入膠著。劇情像洗三溫暖一般，雖然有點考驗觀眾，但卻徹底展現了真實世界裡的複雜，這也是結構的意圖。完美的大結局從來只發生在電影中，既悲又喜的兩難才是生命的真相。

故事來到尾聲，充滿希望的蔡進添展開全新的人生，余輝雄的生命卻走到終點。但潮起潮落，這就是自然的法則，就像兩位老人家坐在海邊，體會到海跟天連成一線的美妙般，萬事萬物也互相依存，當我們有機會透

過覺察產生自覺，體會到共好的可貴，或許將不再畏懼付出，也不再逃避身為人應該有的責任。

「只有在結構完整時，作品才有最好的機會發光。」這是賴聲川導演的見解，也是影片作者最極致的追求。影片結束了，故事說完了，期待感受能留在觀眾心中發酵、與自己的生命經驗做交融，然後展開再敘事、甚至引起行動。至於紀錄片的作者，早已把話語權交託給故事本身，期待它隨著不同的因緣播散，產生無邊無際的漣漪。常常說做這行，跟繡花差不多，無法大量生產、沒有標準的流程，每一個作品都是客製化，每一部影片都是嘔心瀝血之作。不過我發現最美妙的通常都不是作品完成時，而是在拍攝過程中的每一個片刻，那些經歷會一直留在身體裡，當作品完成時，其實就是那段美好時光最誠實的日記。

六、弦外之音——

體會更深的覺知與存在

在書的一開頭介紹了好萊塢的三幕劇，但其實這些年來，我們一直在嘗試擺脫這個公式。小說家吳明益曾說，小說這個文類最迷人的地方，就是讓讀者沉浸其中，而沒有感到任何道德教訓。因此他在寫小說時，盡可能讓小說產生魅力，但如果讀者說出他的感受，是出乎作者的意料，那鐵定是做為小說作者最興奮的事情。「因為你建造了一個世界，他（讀者）幫你安上了窗戶。」所以你會發現在書的前五章中，無論我推薦了哪一部影片，都期待能在不主動為觀眾告知過多訊息的前提之下，努力展現弦外之音。每當那些回饋超過預期，總會讓小說作者睜亮眼睛，原來你的解讀和我如此不同，但這些感受確確實實來自影片的誘發，所以真是格外有意思。

抓住觀眾內在的感情

在一個分享的場合，我播放了一段行動不便的獨居老人蔡丁貴與失智

老伴分離，在慈濟人的幫助下，終於能到安養院探望的影片。影片不長，片中盡是蔡丁貴的盼望、急切，與見到老伴時的潸然淚下。其中有一個片段，是蔡丁貴知道老伴愛吃葡萄，一早就去市場買葡萄，然後一顆一顆地剝皮，一顆一顆餵老伴吃葡萄的畫面。失智老人已經不太能言語，聽到蔡丁貴叫她在這裡要乖，不要給人家添麻煩，她用沙啞的聲音，回答了一聲……「好。」弄哭了所有在旁邊陪伴的慈濟人。

拍攝這個事件時，是一個典型的現在進行式，沒有太複雜的前因後果，而且光從視覺就說了很多事。同時，這段影片並沒有介紹主角幾歲、住哪裡、過去做什麼工作、和老伴發生了什麼錯綜複雜的故事，而是單純製造了一種情境來讓觀眾投入。

這是大衛‧馬密（David Mamet）在《導演功課》裡的一段精彩論述：

「主角愈不明確，愈不是可以被識別，觀眾愈能給予更多內在感情，愈能

雖然這位暖男是一位阿
公，但他的行為仍引發各
年齡層的認同。

認同對方，甚至會認同我們就是主角。」這個假設，在那場分享我得到了非常肯定的回饋。因為站起來回應這段影片的觀眾，說的都不是慈濟人這個圓夢的行為有多難能可貴，他們想到的都是：我從來沒有剝過一顆葡萄給我家太太或先生吃，真是慚愧；或者我回去一定要對我的另一半好一點，讓他知道我是很在意他的。分享完，全場響起如雷的掌聲，雖然當場我有一種想跌倒的感覺，卻也充分地會心一笑。作品離開作者之後，真的就屬於每一位觀眾了。

這就是不由自己

這樣的手法，在紀錄片《餘生》裡，導演使用得更純熟了。透過同事的幫忙，我們進到呼吸照護中心，「呼吸照護中心」，顧名思義是連呼吸都需要被照顧的人，也就是俗稱的插管。帶著攝影機，我們在呼吸照護中心裡觀察，病人被插著管子，多數沒有意識，有的人因為會用手去拉管子，

213

所以手被綁在床架上，這畫面非常震撼人心，我們把它記錄下來，後來使用在處理轉場、以及集錦群像裡。

但更珍貴的是，我們拍攝到一位老人，他雖然極度虛弱，但意識清醒。護理師來到他的床前，他似乎想表達什麼，但連幾個字都吐不出來，更別提傳達正確的指令。護理師在他面前整整猜了十分鐘，到底是太熱還是太冷；還是身體哪裡不舒服；還是太亮、太暗，老人咿咿呀呀，就是無法表達。這種躺在床上，由不得自己的無奈，在這段互動中被完整地記錄下來了。裡面沒有人在說大道理，也沒有旁白在介紹資訊，我們一樣不認識這個老人是誰、這位護理師有什麼故事。但這段不由自己的過程，卻充分反應了人在生病時，那種無法自主的無奈。最後，導演把它拿來當作《餘生》的開場，成了最漂亮的破題。

大衛‧馬密在《導演功課》裡是這樣說的：以「不知前因」的事件開場，

讓影片節奏的動作來重建故事的因果秩序，是最好的方式。最後原來那位老人要的，只是把窗簾拉上而已。

觀眾與主角會自己對話

愈到後期，我們開始愈著迷這種不直說、而是創造一個空間讓觀眾自己投入的方式來製作紀錄片。在臺商的中國創業夢紀錄片《闖蕩》裡，我們找到一位臺灣青年叫黃鴻凱，一開始談話的時候就滿被他吸引的。他擅長的是金融專業，前兩年被挖角到大陸操盤基金，賺到了一些錢，也因此讓他見識到中國這個大市場的無限可能，他開始野心勃勃地想在中國大陸一飛沖天，因為他身邊聽到的都是幾個億幾個億的故事，他更認為這種機會只有大陸有，人生就應該賭一次。開始跟拍以後，才發現黃鴻凱吹牛的成分高，真正能落實的少，照道理我們應該停下來放棄拍攝才對，但我們卻隱隱約約感覺到，這種浮誇的、吹牛的、華而不實的、億來億去的詭譎

215

氣氛，其實更能反應這個時代在大陸所謂的「大眾創業、萬眾創新」。

於是不管拍攝過程有沒有效率、成本會不會膨脹，我們都沒放棄地跟著這個臺灣青年四處亂闖。有幾場在影片裡面呈現出來的，就是我們撞到的黃金場次。一場是他帶我們去看一個正在興建的辦公大樓，因為他和這個建案的董事長有談過合作創業孵化器的可能，於是請黃鴻凱帶我們去瞧瞧。當我們跟著他遊走在華麗的大廳、看著金光閃閃的大樓模型，再走進工地、眺望正在大興土木的新興區時，真的感到熱血沸騰，好像成功就在眼前！黃鴻凱甚至信誓旦旦地告訴我們，他覺得他贏定了，而掙到一億人民幣就是他立下的目標。

下一場，是他帶我們去拜訪一位他認為也是剛來中國大陸找門路的育山協會祕書長林琦翔，介紹林琦翔時，黃鴻凱的語氣還稍稍帶著一點點輕蔑。誰知道，這位育山協會祕書長可是來中國奮鬥超過二十年的老臺幹，

政商關係好得不得了，也累積了一定的實力。黃鴻凱拿著根本不確定的資源就想來跟他兜人脈、談合作，結果過程中被林琦翔修理得一塌糊塗，這些對話全部被記錄下來。然後我們去黃鴻凱的住處，發現他睡在像學生宿舍的空間裡，一個房間四張床，他只佔一個床位。最後他還被我套問出，其實他這幾年沒薪水的在中國亂闖，自己的錢已經花完，現在是和媽媽舉債度日，但即使如此，黃鴻凱竟然堅持打死不退。

故事看到這邊，不明說，大家是否各自有所解讀了呢？有的人看了告訴我，他打從心底不喜歡這位年輕人，覺得他根本不踏實；有人看完很慶幸地安慰自己，還好我在臺灣還活得下去。但我相信有更多在大陸闖蕩的臺灣人應該是心有戚戚焉，黃鴻凱的遭遇誰沒有過？大家不都跟他一樣，在做一個中國式的發財夢嗎？那一個人不是在東試西試、靠點人脈關係闖江湖嗎？誰的心裡真正踏實？誰又真正有把握呢？無論你怎麼看待黃鴻凱，不外乎是因為觀影後，與自己過去生活經驗、價值觀做交融，得出

專屬於你的感受與看法，導演沒有指引你閱讀的方向，也沒有給一個精闢的結語，所有的結局都是開放式的，為的就是騰出一個空間來，讓觀眾和影片自己產生對話，會不會覺得這樣的方式其實更有趣？而且更具思考性呢？很期待答案是肯定的。

右派滔滔不絕，左派竊竊私語

《闖蕩》首映會那一天，熱鬧非凡，光點華山電影院二廳不但座無虛席，還滿到場外去。多數被邀請上臺致詞的長官與企業家，都以中國現象為命題侃侃而談，也有人觸景生情，懷念起臺灣經濟起飛時那種奮鬥拚搏的精神。不過有一篇書面回饋，觀點自外於所有媒體報導，我將它摘錄如下：

「今天受邀前去一場紀錄片首映，如同它的名字，是一部記錄臺商在中國積極闖蕩的故事。說起來，已經很久沒有看到一場首映如此冠蓋雲集，

能讓企業家資本家爭相推薦，堪稱業界經濟奇蹟！在各種來自右派資本家立場的讚譽澆灌之際，我嘗試由中間偏左的方向思考其脈絡，發現本片亦有十分可觀之處。一開頭透過創業家強調，降低成本是中國製造業的最大競爭優勢；第二段透過成衣製造商，進一步地以製程分流盈虧自負的方式，達成有效地降低勞動成本及生產條件以追求利潤。接著回到創業家參與創投及追逐投資者的過程，並穿插一位菜鳥創投經理人的表裡生活，完美呈現資本市場以利潤為唯一依歸的無情現實。就本片導演的說法，是想探討臺商在中國為何如此勤勉、浮躁、不安，但就結構而言，卻可以是一個探究資本主義運作精神的詳實呈現。很少有像這樣能讓右派滔滔不絕，讓左派竊竊私語的紀錄片。」

這段話來自我們的同業何樸導演，對於他的洞察力我十分敬佩，因為紀錄片的表面他都看到了；而紀錄片的裡面，他則充分以自身的專業能力，做了高明的剖析。在那個充滿機會的大市場裡，每個人都像在自我催眠，

我們拍到每個人都鬥志昂然，但在這個比資本主義還資本主義的市場，現實就是那麼殘酷，明明看得到，但就是摘不著。因此不管右派人士如何滔滔不絕，何樸導演就是讀到了這部紀錄片裡開放式結局中的暗示。還記得《闖蕩》的最後一顆鏡頭，創業家李經康宿舍裡的那臺洗衣機嗎？重複不停歇的馬達運作聲，加上創業家努力不懈的微小身影，說真的，我們不都是大時代裡的螻蟻，只能隨著浪濤起伏，哪一個人能光鮮上岸，誰能說得準呢？

西裝筆挺的背後，其實都
是血汗的堆積，紀錄片要
看到的，就是這些表面不
說的事。

別小看觀眾的理解力

從我孩子很小的時候，我就訓練她看稍有難度的影片。而且我會要求她中途不能吃東西、不能上廁所、不能交談，專心看完以後還要討論。所以大概從小學三年級開始，她就有能力看《文茜的世界周報》、看媽媽做的非兒童類電視節目；國高中時就能看各種藝術電影，以及節奏並不輕快但寓意深遠的紀錄片。漸漸地她就成為我們的首映觀眾，無論哪一種類型的影片，完成後她總是第一位影評人。千萬別小看任何年齡的觀眾，只要沉得住氣、耐得住性子、過得了那個檻，他們絕對有能力看到你影片中的寓意。記得我們播七十五分鐘的《如常》給孩子看時，那年她十九歲，我發現她看完後內心十分澎湃，情緒久久不能散去。她對慈濟的理解並不深，印象好壞參半，但看完這部影片，她就立刻能說出「這些人他們透過行善幫助別人、也幫助自己」這樣的見地。片子裡沒有一句旁白，也沒有受訪

者直接這樣表達，這是她自己的歸納整理，很簡單，卻很深刻。

宏偉壯觀的內容比較容易引起注意，但偏偏我們經常面對的人事物，總是平凡又日常，尤其是這次以慈濟訪視志工為拍攝對象，更是極致的舉例。訪視的工作極其瑣碎，例行的探視、評估、關懷很難有什麼大波瀾；從世俗的眼光看起來，去家裡幫忙打掃、送去兩張木板床也可能只是芝麻綠豆大的事。但我們發現，一件事情持續做十年，力量就大得驚人。持續關懷十年，可以讓突然喪偶的婦女，從自殺邊緣變成投入付出行列的志工；持續鼓勵一個極度弱勢的孩子十年，可以讓她從營養不良的邊緣生活，最後成為臺灣大學的新生。而我們所要掌握的，就是從這麼日常、瑣碎的小事中，看見背後的精神象徵。

所以這部紀錄片，依然不是在講志工好偉大、慈濟人好棒棒的故事。我們想傳達的是，為什麼他們做這種選擇？為什麼一件事他們能堅持這麼

久？支持他們背後的信念是什麼？什麼是他們的人生觀？當我們在蒐集材料時，時時刻刻打開我們的耳朵和眼睛，去聽、去看、去感受，最後觀眾就會在這些揀選過的材料中，與自己的生命經驗做情感的交流，在流下眼淚的那一刻，開始有了自我的主張。記得在花蓮靜思堂進行審片的播映後，一路支持我們的慈濟社工主管邱妙儒雙眼紅腫，卻開開心心地跟我們揮揮手，告訴我們說：「我們要繼續去訪視、去行經如常囉！」這一幕帶給作者很大的力量，我們知道片子不但打動她，也帶給她力量了。

如何製造弦外之音

《如常》紀錄片的尾聲，導演選了一段主角余輝雄與宋美智在海邊的對話，這段對話是無意間錄到的，當時沒有帶耳機監聽，回來看帶的時候才發現，無比驚豔。面對生命即將逝去的伴侶，宋美智特別氣定神閒，無論她的內心如何焦慮，她必須要展現她的安定來給余輝雄力量。潮來潮去

的浪花非常有象徵性，生命是周而復始的，去了會再來，來了會再去，這是畫面給的暗示。但就在這個時候，宋美智和余輝雄用母語客家話說了一段話，特別發人深省。她說：「小時候我跟嬸嬸說，你看你看，海跟天是不是黏在一起啊？海水和天連在一起，你看，是不是這樣呢？」多棒的結尾啊，一下就把片子的高度拉起來了。

生命何來的開始？又何來的結束呢？有開始就會有結束，結束了還會再開始，這就是自然的法則。年幼的宋美智能感受到海天相連，想必是因為她有敏銳的觀察力，和一顆純真無瑕的心；而此刻白髮婆婆，面對伴侶生命的逐漸流逝，我想這時的感嘆，雖然帶著不捨，但也充分展現著覺知的智慧吧！「覺知，是毫無偏見的理解什麼是存在的，什麼是可能的。覺知不需要捍衛，它會隨著成長而擴大，可以變得無所不包、無所不容，帶領我們靠近萬物一體的狀態，因為萬事萬物其實就是那麼緊密連結的。」

這是《死過一次才學會愛》這本書上的一段話，在看完影片的時刻讀起來

特別有感，這也是身為作者之一的我強烈感受到的弦外之音，不知道讀者們的弦外之音是什麼呢？有機會一定要和我分享。

影片其實是提供一個空間

不只鏡頭語言，音樂也在營造對話的空間，這是我們在進行《如常》紀錄片的音樂創作時，導演和音樂創作者們溝通的內容：「通常影片使用音樂，都企圖對觀眾有所指引，就有想要帶領觀眾往哪個情緒面走的企圖。

這沒有好壞之分，因為電視劇跟好萊塢都是這樣做，要強烈引導觀眾往哪個情緒面走，其實要有高段的技術操作，不過我個人現在不這樣操作紀錄片。影片跟音樂都各自是一堵牆，形塑出一個空間，讓觀眾把自身生命經驗投射其中，所以牆不是主題，影片跟音樂不是主題，空間才是。如何形塑豐富紋理的空間體驗，讓觀眾遊走其中，自己尋找，自己體會，這件事對我來說很有趣，也是我最根本的敘事策略。配樂或者說故事跟帶小孩很

像，你強迫觀眾相信某件事或進入某種情緒很容易導致反效果，但是你弄出一個有趣的空間，讓他自己去玩耍，他更能樂在其中，也更有想像力。」

很有趣的是，在製作配樂時，我們先把毛片給了音樂創作者米莎看，她是一位非常優秀的女客家歌手，多次入圍金曲獎，年紀輕輕卻有個老靈魂，非常具有思考性。她其實對慈濟很陌生，甚至和社會上部分人一樣，沒有特定原因，對慈濟的好感並不多。但看完毛片相約見面的那一天，她卻告訴我，其實這段時間，她正面臨了創作的空窗期，甚至產生了一些自我懷疑，「這世界真的需要我的音樂嗎？」她還說：「歌手的工作是面對大眾，但其實我有點畏懼人群，我在意一個人的獨處勝過與別人的互動，而且我滿怕小孩子的⋯⋯」

接下來的話就讓我和導演起雞皮疙瘩了，她說：「看完毛片，我忍不住打開鋼琴，音符就從我的指尖滑過，那些人與人之間的關係觸動了我。

227

我又重新開始看待我與人之間的關係，音樂又回到我的身體裡了。」她是我們的第一個觀眾，她所說出來的感受，跟片子裡的內容並沒有直接關聯。

她沒有說慈濟人真的很棒，或是偏鄉的孩子老人真的很可憐，她說的全部都是觀影後與自身遭遇的投射。這又再次應驗了《故事的解剖》裡說的：

「拙劣的故事會提供觀眾資訊，不是體悟；身為觀眾，希望體驗到的，是無論在廣度或深度上，都能抵達生活的極限，而且要有不言而喻的詩意；體悟與覺察一切，是觀眾專注於故事所獲得的回報。」米莎的回應震撼了我們，透過我們的作品，觀眾竟然真的會自己體會、自行思考，然後再得出與作者完全不同的、全新的結論，這段化學變化的過程，想來真是無與倫比的美麗。《賴聲川的創意學》這麼說：「人類最偉大的創意作品，總是能夠將觀看的人提升到更高的覺知，更高的存在。」我想這將是我們一生的功課。

後記

　從來沒有想過會有機會，把近十年的紀錄片經驗寫成一本書，寫完真的有鬆了一口氣的感覺。這十年去了好多地方、接觸了好多人、經歷了劇烈的起伏，日子過得比我愛喝的熱巧克力還濃好多倍，但收穫卻是如此芬芳。感謝每一個生命裡交會過的人，那些神情、那些氣味經常揮之不去，有些人在影片裡說的話，會成為我們的口頭禪，常常拿起來吮指回味。俗話說：「十年磨一劍。」想想如果要寫下一本，恐怕得再等十年了。

附錄一——

紀錄片《餘生》賞析

面對死亡，是人生最特殊的時刻，無論對自己或對家屬而言，都是一個無比艱難的課題。但如果一位護理師平均一年要送走二百八十位病人，她會麻痺嗎？她該如何看待死亡呢？當她沒有能力讓病人好轉，她還能做些什麼呢？帶著這些疑問拍了《餘生》這部紀錄片，也隨著這本書與大家分享。

影像這個工具最奧妙之處在於，如果用告知的，實在快又有效率，但如果打算透過時間和空間的醞釀、讓觀眾的身體產生感受，著實要費點工夫。《餘生》的第一個場次，導演就利用了一個抽象的場次，這個場次我

在前面已經做過詳盡的描述，是關於一個插管的老人家，咿咿呀呀地跟護理人員表達了十多分鐘，就是說不清他的需求，最後其實他要的，只是關上窗簾而已。這個場次，導演花了一分四十秒的篇幅，鏡頭留得很長，節奏並不快，人、時、地、物也沒詳盡介紹，只讓事情一直推演，然後就上了片名。其實目的非常清晰，就是想要開宗明義地為影片訂下一個基調：不主動敘事，而是製造情境讓觀眾參與。

這部紀錄片的靈魂人物，是主角陳美慧護理長，導演讓主角亮相的方法依然是事件。一個是例行性的開會，一個是例行性的查房，但對話中都約略感覺到，主角陳美慧在護理工作上，似乎有一些她獨特的看法。緊接著是整部紀錄片唯一的坐定訪問，也是少數使用的告知手法，目的是用很快的速度，點出這裡是安寧病房，以免觀眾看了半天還不知主題是什麼；更重要的是，透過這一小段訪問，我們立刻看出了主角心中的矛盾，這個非常有利於後面情節的推展。雖然訪問絕對不是最好的方法，但為了避免

231

在一開頭就迷路，我想這是當時的最佳方案。

拍攝過程中，總有一些片刻會感覺到如有神助，以下是我們拍到的一段我很珍惜的素材。那天我們聽說有病人要在床上照 X 光，意思是會推大型的器材到病房來，這屬於比較不尋常的事件，所以我們在那裡等候。沒想到年輕的護理師先進來抽痰，接下來的內容大家必須要看畫面才能體會。

大家都生過病，生病真的很苦，但有時候照顧的人，比病人還苦。在安寧病房，我們遇到的護理人員各個都非常年輕，他們的生命是正要盛開的花，但他們的工作是目送病人離去，對他們來說真的不容易。尤其有時候會遭到病人或家屬情緒的責難，如果心理素質不堅強，是很容易崩潰的。

那天拍到年輕護士幫病人抽痰後，病人吐出了黃色的膽汁，由於非常難受，他甚至作勢要打護士，雖然這位護士仍然在一旁道歉陪笑，但護理車一推到走廊，我才輕輕問了她幾句話，她就爆哭了。真的很不忍心，因

為那種難處，豈是一般工作所能體會？看著年輕的護士消失在走廊盡頭，我們明白這個情境會在紀錄片裡面扮演至為關鍵的角色，年輕與垂死、照顧與責難，光從視覺就看到了兩難。

回到主角的身上，如何回應開頭所提出的問題：當護理人員沒有能力讓病人好轉，她還能做些什麼呢？有三個事件提出了很好的證據。一場是陳美慧為臨終的病人洗澡，還堅持灑花瓣、放音樂，她的對象是美籍人權工作者，也是輔大教授梅心怡，場面又輕鬆又溫馨，簡直就像在做SPA，護理長甚至充當腳底按摩師；另外一場是為臉部嚴重浮腫的病人按摩，聽說這位病人年輕時拋棄家庭，所以沒有家人探望，美慧溫柔地為他做頭頸按摩，動作言語間盡是關懷。但這些人物的基本訊息，導演在片中都沒有透露，而是單純地希望透過護理長與病人之間的互動，讓觀眾去感受護理長的價值觀。如果死亡必然到來，在最後這一段時光，能不能讓他心中感受到愛和關懷？而肢體的接觸是最直接的，如同回到媽媽的懷抱中，

是一種不問貧富貴賤、不需要任何理由的接納，這是一個護理長想要帶給臨終病人的身心感受。

第三個事件更加出奇，當主角陳美慧遇到母子一起進安寧病房的個案時，她想盡辦法突破醫院的規定、甚至不理會其他醫護人員異樣的眼光，把原本只能各自睡在病床上遙遙相望的母子，透過簡易的床架，兩人竟然可以牽著手睡在彼此的身邊。這些異於常人的判斷，都一再突顯了主角的性格，她想努力的，無非是幫助病人修復一些關係、填補他們內心的空缺，讓他們含笑離去。「如果人們之間的關係是成熟的，彼此總是能懷有悲憫和寬恕。」這是一行禪師教我們的道理，美慧卻用行動來落實。

人生免不了一定有一些遺憾，和父母吵架、沒有善盡照顧之責，和兄弟姊妹計較、虧欠曾經相愛的戀人、對孩子情緒失控，或是和朋友因誤會分道揚鑣。拍攝過程中我的確感覺到，人在瀕臨死亡的時刻，會展現一種

意想不到的智慧，或許是擔心時日無多，心中的遺憾如果不處理就再也沒有機會了。曾經聽美慧講過一個故事，一位病人已經多次發病危通知，所有指數降到最低，但怎麼就是走不了，反反覆覆折騰了好一段時間，美慧終於忍不住問了家屬，是不是有什麼遺憾沒有處理？家屬想來想去後回答，要說有，可能只有一個因為一起開公司，最後卻背叛他的朋友吧，但那是好多年前的事了。美慧請家屬聯絡這位朋友，最後他真的來了。雖然病人已經沒有意識，但就在病榻前，朋友把話說清楚、並誠懇地道歉請求原諒後，這位病人當天晚上就往生了。不管是不是巧合，心無罣礙總是最輕安自在的。

雖然美慧在工作場域上，為我們做了很多示範，但我想她要告訴我們的，絕對不是等到臨終時才來修補這些關係，在我們還有時間、還有能力時，有沒有可能嘗試用一種成熟的胸襟，用一顆領悟的心，把一段又一段的關係處理圓滿，不留遺憾呢？其實這些話不是對讀者宣說，而是對我自

己的提醒。回顧前半生，大部分是懵懵懂懂的，犯了很多錯，有很多解不開的難題。但在無數挫折之後，稍稍有所領會到的，不外乎是「面對總比逃避好」這句老掉牙的話。誠實面對、努力修復，我發現老天爺總是不會讓我做白工，情況終究會慢慢好起來的。

除了處理關係的修補，我想《餘生》最珍貴的，還是它用一種無畏的、直接的目光看待死亡，鏡頭很靠近、畫面很殘忍，某些鏡頭甚至會讓觀眾想遮起雙眼不忍直視。但除了害怕，更多時候可能是我們假裝看不見、以為不存在、當作沒這件事。走進安寧病房後，一個又一個的生命都在啟發我們，你只管珍惜當下、把握每一個因緣、善待每一段關係，然後全然地臣服、全然地依託，之後必定能找到一條輕安自在的路。

或許你會覺得，在《餘生》的結構裡面，比較像是一個狀態又一個狀態的並置，彼此之間沒有重要的關聯，也鮮少說明。導演難道就不怕觀眾

看不懂嗎？很高興我在《導演功課》看到這一段話：「人類的知覺天性，可以依據潛藏於內心的某個預設觀念，來整合任意出現的意象，使之有意義；也會將毫不相干的意象連接成一個故事，因為人類總是有『讓世界有意義』的需要。」上述這個理論，不只存在於大人世界，我在六歲孩子的言談中就曾經清楚地見證，當時對於六歲小孩能有那樣的腦內運作，我非常驚訝，後來才明白那正是人類的天性。

也因此《餘生》裡面的情節，是一個又一個看起來沒有關聯卻彼此呼應的段落，透過無數的細節篩選堆積，讓觀眾自己去感受故事的終極意義。而當我們更理解觀眾，更明白心智的運作模式，對於創作時該掌握的原則與該放下的憂慮，就更得心應手了。很喜歡日本導演是枝裕和說的：「如果小說帶給讀者的是陶醉，紀錄片帶給觀眾的，應該是覺醒的心理變化。」真心期待大家一起來喜歡紀錄片，別讓紀錄片工作者消失；更要讓臺灣紀錄片成為華語世界中，獨特而且無可取代的文體，說著一代人又一代人的故事。

附錄二——
5分鐘紀錄短片練習

聽再多前人經驗都不如自己動手做，建議大家先從 5 分鐘的紀錄報導開始練習，但是在準備用有聲有影的媒材說故事前，先給大家一個更簡單的功課。從你身邊選一個吸引力、可及性高的人物；或者選一個場域，比如說菜市場、火車站、臺北城；或者選一個事件，比如說回老家過年、孩子上學記、久違的同學會。然後用手機或相機拍攝10到20張照片，來表達你對這個人、這個場域、這個事件的觀察。拍完之後，依照你的邏輯排出先後順序，然後就著這個照片順序，說一個動人的故事給自己或別人聽，當你能依據拍攝的圖像組成一個故事時，你就已經進入用影像敘事的門檻了。

以下是我最近在幫銀行製作 3～5 分鐘短影片時做的準備工作，提供給大家參考。

第一個步驟：尋找人物

業主要求的大方向是：傳遞臺灣良善價值、以環境議題為導向的人物報導，網路搜尋並依照過去經驗判斷後，我們選了一位非常年輕但很吸睛的主角叫林藝。針對林藝，我們先花了一個晚上見面初訪，然後書寫了一份簡單的企劃書和業主溝通。

長度：5 分鐘

標題：不置身事外的人

1、人物簡介：

黑潮海洋文教基金會於二〇一八年五月公佈臺灣首份全臺海域塑膠微

粒調查結果，發現全臺所有海域都有塑膠微粒的蹤跡，其中更以日常生活使用的塑膠為最大宗。塑膠微粒是小於 5ｍｍ 的塑膠碎片，它會吸附環境中的有毒物質，並藉由浮游生物、魚苗等海洋生物攝食，最後進到人類的身體。這不只危害海洋生態，最終更影響人體健康，比起大型塑膠碎片造成的危害更鉅。

看到這樣的數據，我們除了驚嚇，多半也只能當作新聞看過，然後沒有半點作為，但二十九歲的林藝卻成立了「寶島淨鄉團」，持續六年，至今已號召超過五千人次的淨灘行動。

林藝說：「很多人都覺得我創立寶島淨鄉團是因為我很有愛心，或想要做公益，但其實不是。我不是愛心氾濫的人，更不是什麼公益達人。我只是找到了一件我在乎的事，這件事是關心環境，然後我再去找一個方式，去實踐我對環境的在乎。」林藝有種與生俱來的喜感，她以詼諧有趣的方式，一場又一場演講，再透過臉書宣傳，慢慢找到了不少志同道合的人。

臺大免費提供水源路附近的校地「臺大車庫」，給有創業點子的臺大校友使用，只要提出團隊計畫、成員中有臺大校友，經審核通過就能利用空間。來到臺大車庫，一個聚集了許多年輕創業家的開放辦公室，看見「寶島淨鄉團」的招牌，也見到了個子小小的林藝。她的鬼點子特多，不怕麻煩地搬出一箱箱宣傳道具，大多是她發想設計出來，充滿著一種新世代的無厘頭搞笑風格。

看似年少得志的林藝，其實也曾經乖乖當個上班族。當過正式老師，做過電視編劇、數位行銷等好多份工作，但是都做不久，每次不是做到公司收攤，就是被老闆開除，逼得她不得不深入內心探索「明明我是個人才，為何總是被社會 fired ？」林藝發現自己喜歡在臺上表演、說話，也擅長活動行銷，在社群號召大眾，是她的專長能力。而她從大學起成立的「寶島淨鄉團」，正是證明自己能力的重要舞臺，最後她決定全職經營「寶島淨鄉團」。

林藝曾和工作夥伴們拍了一支令人印象深刻的影片。為了突顯大多數民眾沒有做好垃圾分類，他們選了臺灣一年被丟棄量高達十五億只的手搖飲料杯，來調查被分類的正確率。結果發現：「翻了公館、士林、西門、信義區四個鬧區的垃圾桶，沒想到，得到的結果比鬧區還鬧！132個飲料杯裡，128個被分類錯誤，只有4個正確！錯誤率高達97％！」

這支影片推出一周以來，經過媒體引用，在社群上快速累積了84萬人瀏覽，唯一的女主角林藝為了強化效果，不怕髒地把頭埋進垃圾桶，伸手翻挖出一個又一個的飲料杯，再訪問路人、做街頭公民小調查，把正確的資源回收知識融入其中。因為林藝「犧牲自己」的演出，帶來超高點閱率。她還辦過二手彩妝拍賣，七小時就售出一萬多件彩妝品，所有的理念都是減少垃圾。

這個搞笑、有感染力，同時有理想、肯堅持的短裙女孩，不但對環境議題有看法、有行動力，同時有策略。掌握了年輕人獨特的創意與溝通方式，年紀輕輕的林藝跳脫傳統窠臼，正在走一條自己的路。

第二個步驟：拉結構

有了這份企劃書，才能和業主溝通，同意這個人物後，就開始依照可能的拍攝場次拉結構。

	拍攝場次	拍攝目的	拍攝地點	如何構思執行
1	林藝主持節目	人物亮相	尋找中？	和受訪者聊
2	林藝逛夜市，看到大量使用一次性餐具　找兩位觀光客做觀察對象	喜歡做社會調查，尤其是環境議題	士林夜市	設計的場次　想概念　選地點　找臨演

6	5	4	3
林藝四處拜訪企業尋求贊助	林藝在創業中心熬夜剪接	林藝翻垃圾桶 決定自己主持、拍影片	夜晚，林藝倒垃圾，觀察城市垃圾的產量
希望影片能得到贊助	為理念奮鬥	發現手搖杯分類錯誤百出 開始拍片來宣導垃圾分類	人很會製造垃圾 從視覺就能感受垃圾量
1 Gogoro 2 遠見雜誌 3 黑快馬	臺大創業中心	公館街頭	收垃圾過程 焚化爐
設計的場次 想概念 找人脈	設計的場次 想概念 選地點	模擬受訪者的過去式	設計的場次 想概念 選地點

7	8	9
林藝在海邊場勘	一場熱鬧而成功的淨灘	主要訪問
為數不小的垃圾去了海洋河川	付諸實際的行動	
下寮、沙珠灣	老梅沙灘	棚內
設計的場次 想概念 選地點	模擬受訪者的過去式	選乾淨背景

第三個步驟：勘景與聯絡

1、北海岸海邊場勘一整天

2、騎摩托車找商圈垃圾桶、觀察民眾倒垃圾、跟垃圾車一起移動一個晚上

3、從自己的人脈中尋找三位企業家讓主角去拜訪

4、從自己的人脈中尋找讓林藝主持的機會

5、促成淨灘活動與聯絡細節

6、尋找臨演、協調服裝、蒐集道具

7、尋找技術團隊並溝通

8、導演、企劃反覆開會討論

第四個步驟：排拍攝流程

第一天

時間	拍攝內容	注意事項
14:00	1、林藝翻垃圾桶 臺灣每年15億的一次性飲料杯，是否進入回收系統？ 2、檢視分類正確度 把手搖杯一字排開 3、林藝與城市快速道路	地點：公館捷運站4號出口集合 人員：4K雙機作業 林藝需一裙一褲裝、畫好妝 道具：大垃圾袋、同意書 地點：寶藏巖

時間	內容	備註
18:00	晚餐	
18:45	1、垃圾車來時，林藝倒一小包垃圾 臺灣每人每天平均製造0‧8公斤的垃圾，一年就生產超過740萬公噸	道具：裝有垃圾的北市小垃圾袋 前二樓餐廳轉角
20:00	1、林藝到士林夜市 蒐集二觀光客逛夜市會製造出多少垃圾，假日人流8千人 2、夜市空鏡	集合地點：士林區的十全排骨 臨演：2人。雙機作業＋穩定器 道具：自拍竿、收集垃圾的撈魚網

第二天

時間	內容	備註
08:30	接主角林藝	林藝需兩套裙裝、畫好妝
09:00	接燈光師、攝助	
09:30	攝影棚拍林藝	
11:00	主要訪問	

時間	內容	地點/備註
	午餐	
13:00 14:00	林藝拜訪Gogoro 林藝與街景	Gogoro臺北辦公室
15:30 16:30	林藝拜訪遠見 林藝搭捷運	遠見雜誌
17:30 18:30	林藝拜訪黑快馬 林藝搭公車	黑快馬網際網路公司
	晚餐	
20:00	林藝剪接、加班 補訪問、創業基地的環境	臺大車庫 道具：電腦（林藝帶）

第三天

時間	內容	備註
08:00	接主角林藝 林藝走在垃圾滿佈的海邊	人員：1號機＋空拍 下寮或沙珠灣

時間		
11:00	兒少公益導覽午餐	集合地點：新北市石門區 人員：2號機＋穩定器 老梅社區、富基漁港、老梅教室、富基教室
12:00		地點：老梅沙灘
13:00 16:00	淨灘	淨灘開始 寫實畫面（1號機）、設計畫面＋空拍（2號機）

第五個步驟：第二波拍攝、剪接與後期製作

零星場次	
林藝主持節目	尋找中
外縣市大型掩埋場	空拍
大型回收場	空拍

五個步驟看起來並不多，我們大概花了整整兩個月的時間，這是在極度高壓、並且有豐富經驗的前提下完成的，當然更重要的是有比較合理的預算做支撐，這部影片大家可以到 Home Run Taiwan 的粉絲專頁搜尋觀看。

這五個步驟，初學者可以先觀察，有影片製作經驗的人可以教學相長，純粹是提供給大家參考。製作步驟沒有一定規則，希望大家都能勇於嘗試，前六章的觀念建立我認為更有價值，至於操作方法一定是因人而異。祝福大家都能成為一個熱情、歡喜、充滿感觸、有思考力的故事人。

影像作品一覽表

紀錄片類：

《奔流》

《山凹肚那家人》

《山上的女人》

《我那個人》

《傻農阿智》

《搖錢樹》

《梨農的固執》

《力爭》

《闖蕩》

《餘生》

《如常》：院線上映

電視電影類：

《愛別離》

微電影類：

《派報人生》

《音樂家的早餐店》

《黑手變金手》

《不老導遊》

《李偉文的退休進行式》

《養得起的未來朋友篇》

《陳建榮的電影教育課》

《臺青北漂》

《三師西進》

紀錄片推薦：

1、《AlphaGo 世紀對決》，在 Netflix 上就可以觀賞。

2、紀錄一行禪師的《正念的奇蹟》，需要購買 DVD。

3、刻劃情慾的《歡迎光臨寂寞賓館》，Giloo 紀實影音上有。

4、張贊波導演的《大路朝天》，網路上有。

5、大陸禁片《請投票給我》，網路上有。

6、榮獲奧斯卡最佳紀錄片的《尋找甜祕客》，購買 DVD 或 friDay 影音。

7、美國紀錄片名導布雷特‧摩根執導的《珍古德》，需要購買 DVD。

8、最全面地探討天安門事件的紀錄片《天安門》，網路上有。

9、柯金源導演的《餘生共游》，網路上有。

10、由 HBO 製作，紀錄美國總統歐巴馬執政最後一年的紀錄片《最後執政的一年》，在 Netflix 上就可以觀賞。

書籍推薦：

1、故事的解剖，作者：羅伯特・麥基，出版社：漫遊者文化事業股份有限公司。

2、賴聲川的創意學，作者：賴聲川，出版社：天下雜誌股份有限公司。

3、導演功課，作者：David Mamet，出版社：遠流出版公司。

4、宛如走路的速度，作者：是枝裕和，出版社：無限出版。

5、身為職業小說家，作者：村上春樹，出版社：時報文化出版企業股份有限公司。

6、先讓英雄救貓咪，作者：布萊克・史奈德，出版社：雲夢千里文化創意事業有限公司。

7、野心時代，作者：歐逸文，出版社：八旗文化。

8、故事如何改變你的大腦，作者：哥德夏，出版社：木馬文化事業股份有限公司。

一雙紀錄片的眼睛　254

9、小說課：折磨讀者的祕密，作者：許榮哲，出版社：國語日報。

10、浮光，作者：吳明益，出版社：新經典圖文傳播有限公司。

紀錄片實務工具書推薦：

1、紀錄片教學手冊，網路電子書。

2、一學就會的拍片課：拍出好短片的77個關鍵觀念及技術，作者：Steve Stockman，出版社：大家出版。

3、微電影怎麼拍？：短片製作DIY，作者：井迎兆，出版社：五南圖書出版股份有限公司。

國家圖書館出版品預行編目 (CIP) 資料

一雙紀錄片的眼睛：影像敘事時代，人人都需
要的拍片力，紀錄片導演給你的 6 堂必修課 /
陳芝安著. -- 初版. -- 臺北市：遠流，2019.05
面；　公分
ISBN 978-957-32-8537-3(平裝)
1. 紀錄片 2. 電影製作
987.81　　　　　　　　　　　　108004970

一雙紀錄片的眼睛

影像敘事時代，人人都需要的拍片力，
紀錄片導演給你的 6 堂必修課

作　　者：陳芝安
總 編 輯：盧春旭
執行編輯：黃婉華
行銷企劃：鍾湘晴
封面設計：江孟達
內頁排版設計：Alan Chan

發 行 人：王榮文
出版發行：遠流出版事業股份有限公司
地　　址：臺北市中山北路一段 11 號 13 樓
電　　話：02-2571-0297
傳　　真：02-2571-0197
郵　　撥：0189456-1
著作權顧問：蕭雄淋律師
ISBN：978-957-32-8537-3

2019 年 5 月 1 日初版一刷
2022 年 3 月 8 日初版四刷
定　　價：新台幣 320 元（如有缺頁或破損，請寄回更換）
有著作權・侵害必究 Printed in Taiwan

遠流博識網
http://www.ylib.com
Email: ylib@ylib.com